三民叢刊 312

樂於藝

劉其偉 著

三民書局 印行

再版說明

　　本書原為三民文庫 121 號，是劉其偉先生集結早年自修、畫旅以及論述，為青年一代而寫的文章，希望能帶給青年朋友一些對於技藝學習的情趣。

　　作者長年浸淫於藝術的創作與文化人類學的研究中，故在本書中不論是對於藝術的作品分析、自身習畫的心得，抑或是文化人類學的探究，皆是作者真誠的人生體會。我們在閱讀的同時，可以感受到作者對於生命的熱情與活力，而這也是我們每一個人在面對生活時所需具備的態度。

　　今逢再版之際，本書除將內文中的外文譯名作統一的整理外，考慮原先文庫的字體較小，因此重新加以編排，並納入目前廣受讀者青睞的三民叢刊之列，冀望能使本書加惠更多愛好藝術的朋友。

<div align="right">三民書局編輯部謹識</div>

樂於藝序

對於藝術，我是外行，但因為喜歡，所以時有接觸，能接觸多了，有時憑自己的愛好，茶餘酒後，不免發表點意見，這些意見，有時竟得行家們的稱許，他們因此也以為我是在行的人，樂於與我為友，我也慢慢自以為頗有見地，有時甚至發為文章。這種年輕時代狂妄之舉，現在想起來都有點難為情。現在這類文字雖不敢再寫，但藝術界——繪畫界、音樂界——的朋友則越來越多。有的甚至鼓勵我多寫批評的文章，作一個藝術的批評家。他們以為我是曾對美學有興趣，下過一點工夫，所以對於藝術有點見解。殊不知我的藝術意見與修養，還是直接從藝術接觸來的。那就是多看與多聽。此外，也正是這些藝術界的朋友給我的薰陶。

我曾經反省自己，覺得自己如果說是對藝術界朋友有點緣分的話；這裡面有兩個因素，第一是我愛好藝術，我對於藝術特別謙虛。第二是我尊敬藝術工作，因為我了解藝術工作的甜酸苦辣。此外還有一個原因，是在我與藝術界朋友往還久了以後，我發覺大多數的藝術家都有一種自信，他們因此有一種派系的偏執，因而往往對別人的作品，或表現有不客觀的批評。

　　我既是外行的人，所以能從根本上說幾句不屬於同行相輕的話。因此容易得多方面的朋友的信任。

　　說到我的愛好藝術與尊敬藝術工作，則是成為我對於藝術經驗一種偏見，也可以說是寶貴的偏見。

　　我所體驗到的藝術是一個最不勢利的東西，它像一個最高貴的情人，它不許計較你有沒有學問，它也不計較你貧富貴賤。它要的是你愛它、尊崇它、崇拜它，時時接近它，欣賞它，它就會接受你，給你愉悅，給你陶醉，給你美妙的境界。

　　我從來不懂音樂，但因為我愛聽，常常聽，時時聽，音樂之門就為我打開。我不懂繪畫，但因為我愛好，常常看，時時看，繪畫的門也為我打開。這並不是說我已經懂了音樂或繪畫，而是說我從音樂與繪畫的世界中得到了享受。許多新派的藝術，或者說許多外來的藝術，初接觸時很陌生，多看看也就體會其中的趣味，慢慢的我也就能在裡面，獲得了一種慰藉與愉悅。

　　藝術的趣味上培養，我覺得，除了對藝術直接交往接觸以外，其他都是枝節；其他都是「過程」或「手段」。一般人都把藝術趣味與藝術知識混淆，知道一幅畫的背景與畫家的身世是藝術知識，對於那幅畫的研究上自然有用。但在欣賞上講，則是多餘的。

　　我對於藝術的體驗，使我對於藝術的高貴與清白有更深的信心。這在談到藝術大眾化問題上，我同一般朋友往往有不同的意見。因為我覺得藝術的本質就

是大眾化的。藝術的本質是並不重視知識的。所以當好些有教養的大學教授們，以黃梅調一類小調，認為是音樂的頂峰時，我覺得並不以為奇，因為他們始終沒有接觸過音樂，始終沒有走進音樂的宮殿。他們把音樂當玩物，音樂也視他們為俗物。

我談到藝術的大眾化，是說藝術不考查任何人的身分、財富、教養與學識，誰都可以去接近它，誰越接近它誰就越獲得它。

當我已往是中學生的時候，同一個農民去看廟會裡的京戲，我發現他對於京戲的欣賞能力，遠在我之上；以後我知道只有在我多聽京戲，我才能提高我的能力，讀任何書籍對此都沒有幫助的。這對於任何藝術的欣賞都是一樣。

有人以為像文學這種藝術，總要有學問與知識基礎的人才能欣賞。其實文學因為是通過「文字」來表現內容的藝術，所以我們要欣賞文學，必須克服「文字」。「文字」是一種知識，通過這個「知識」，才能接觸藝術，這是沒有錯，但了解了文字，往往也並不能欣賞「文學」。文字不是文盲所能欣賞的藝術，也正如繪畫不是瞎子，音樂不是聾子所能欣賞的藝術一樣。文字是傳達的媒介，這媒介是屬於知識的，但不是藝術本身，藝術本身是直接與心靈呼應的。因此，以藝術講，文學因為有文字的隔閡，就不能同音樂與繪畫比了。

文學是需要通過文字來欣賞的藝術，但了解了文

字，並不就是欣賞了藝術，多少人了解一首詩裡每個字的意義，但無法欣賞裡面藝術的境界，這正如有聽覺的人不一定能欣賞音樂，有視覺的人不一定能欣賞繪畫一樣。

上面這些話是說明我之愛好藝術與接近藝術，因而得享受藝術的經驗。

因為有這點經驗，我也因而有許多藝術界的朋友。我的一生，多在流浪中消磨，所以認識的朋友很多。有人說：「交政治上的朋友，可以共患難，不能共安樂；大家打天下之時，彼此一條心，一旦成功，就必至互忌互鬥。交生意上的朋友，可以共安樂，但不能共患難，大家合作，發財了花天酒地，慷慨揮霍，彼此高興；等到失敗之時，互相抱怨，推三怪四，交惡打官司都有。而文人學者則既不能共患難，也不能共安樂。因為安樂成功之時，彼此相輕，失敗不得意之時，也還是互相妒忌傾軋。」這雖是句罵文人學士的話，但不能說沒有根據。所謂藝術家，當然也是屬於這裡所說的文人學士一類之人。他們互相輕視，彼此不睦，派系門戶，各是其是的情形，在古今中外都是；但另一方面似也正有互相尊敬，各崇對方所長互助互愛，互相琢磨，成為終身可共患難共安樂的朋友。所以這句話，客觀一點說，則應當改作：「文人學士藝術家不是既不能共患難，也不能共安樂；就是又能共患難，又能共安樂。」

　　但是我愛交藝術界的朋友，則並不是這種共患難共安樂的設想。而是第一是藝術界的朋友，不恥於窮。儘管他現在很有錢，他不恥於談過去的貧苦，或者甚至故意要說自己過去貧窮的故事，表示有生活的經驗。有許多政客或商人，他們不但恥談過去的窮日子，連對於過去貧窮時的友人，或對於了解他過去身世的人，都要假作不識，這在稍有藝術修養的人是決不會有的。第二就是「樂於藝」，樂於藝，是藝術最基本一種態度，就是他在自己的工作中有一種享受，一個藝術家雖然也要名要利，但在創作的一瞬間，則一定會陶醉在自己的「藝」中，而忘去了其他的一切。一個民間手藝工匠，雖然所從事的手藝是謀生，但在其工作中，能有一種自得其樂的境界，則是別人所沒有的。像顏回這種一簞食，一瓢飲，而不改其樂，也正可說是「樂於藝」的精神。

　　要考驗一個人的藝術趣味與修養，我覺得可以在這兩點上測驗。第一是他是否恥於與窮朋友為伍，第二就是他是否樂於藝。

　　我認識本書的作者是在一個朋友家裡，那天他帶著畫具來繪畫，我也就成了他模特兒之一。我記得他當時正在計劃一個人像畫展，後來這幅我的畫像也展出來了，展覽後他把這幅畫送給我，現在也就掛在我斗室的牆上。

　　以後好幾次到臺灣，都同作者見面，作者並不嫌

我的困頓，他也告我他在生活中的感受。我覺得朋友見面，大家如果談得意的事情，往往談到後來越來越疏遠，甚至是彼此吹牛與賣弄；如果大家談失意的事情，則往往越談越接近，越談越可以說知心話。

作者雖是多才多藝，但我發覺他是一個寂寞孤獨的人，而且願意接受或享受孤獨的人。他愛好藝術，也愛好生活，除繪畫外，他翻譯、寫作。他愛旅行，愛陌生的世界，愛體會原始的粗獷與人間的落寞。我還發覺作者是一個羞澀於交際，笨拙於世俗的人，但我覺得他的畫則反缺少這種羞澀與笨拙。

現在作者把他十幾年所寫的文章選輯一集，定名「樂於藝」，要我寫一篇序，這自然是我所樂為的一事。我非常喜愛這個「樂於藝」的書名，我想這正是表示作者的生活態度。

從這本集子中，我們可以看出作者對於藝術的愛好，對自己的「藝」的體會，對於別人及別國的「藝」的感受與意見。

作者在「著者的話」中說：「這是為年輕一代而寫的文章。」我想對於有藝術興趣的年輕朋友，這樣的書固然可以啟發他們對於藝術的興趣，而對於像我們這樣外行的人來說，讀這樣的書，也可以知道像作者這種「樂於藝」的人之樂何在了。

　　　　　　徐　訏　一九六八，九，五，香港

序

在中國水彩畫壇上，劉其偉是一個靈魂人物。

他占住一個突出與和諧的位置，多少水彩畫友在苦悶、挫折的日子就往他那兒跑去。他老是那麼風趣、誠懇的；人們在他溫馨友愛關照下；你懷著滿腹沮喪進去，踏出他的畫室時，是滿臉的春風和一份信心。

在年齡上他該屬於上一代，但他畫水彩畫，籌備畫會，辦兒童雜誌，搞出版社；那幹勁，那水彩畫上的「新畫面」不斷撲過來，他是這一代的典範，也是我們的楷模。

他畫水彩畫，歷史好像很久，然而多少和他一齊畫水彩的，如今都不敢畫了。也只有他一個人默默地，努力在開拓自己畫面。

早期，他從風景畫入手，《太魯長春》，《邊區暮色》，是他飲譽藝術界的佳作。而他的人物畫，喜歡用流暢的筆法，明快的色彩，很有熱力來顯露人物的神韻。

他曾努力於溝通現代繪畫和原始藝術的關係。他畫過一系列的「排灣族圖騰」，那是他對高山族藝術本

質與形式的探討，洋溢一種純真與樸素，表露了人類的純真感情。以激動而晦暗的顏色，把原始人的宗教狂熱與虔誠，作著一片一片寄情，那股像神靈光輝，實在使人著迷。

他到越南，在烽火連綿的異國，寫生和尋找占婆的遺跡。畫了一套類似遊記隨筆的畫和文章，出版了一本《中南半島行腳畫集》，這是他在戰地生活了兩年的收穫。

劉其偉是學工程的，五十幾歲年紀，醉心於作畫外，還著有《水彩畫法》、《現代繪畫基本理論》、《抽象藝術造形原理》、《建築造型藝術》、《水彩人像》、《中南半島藝術探研》以及這本《樂於藝》。

繪畫之餘，他是非常懂得生活藝術化，在他鄉下的畫室裡，經常有畫友聚集，暢談藝術理論，交換創作心得。在畫室壁爐上，放著各式各樣的貝殼，牆上掛著獸皮、鹿角、高山族所佩用的山刀和原始雕刻。幾支獵槍，靜靜地架在牆角上。牆上幾幅狩獵的照片和書桌旁一大堆的剪報。

他這一本《樂於藝》，與其說他是在寫一本書，不如說他係自己對認識自我生活的剖白報告。在這，他說自己搞的水彩畫裡，說這個年代的藝術潮流，談打獵的記趣，記錄藝術生活的開拓；他也向年輕朋友談一些繪畫基本理論，他喜歡年青人，常說年青人善良而純真，像原始藝術一樣的直樸。他告訴想當「畫家」

　　的朋友，要想做一個畫家，就要先經得起「寂寞」。他
這樣簡單的指示你一條通往成功的路，而路卻必須你
自己去走的。

　　他是孤獨的，每一個看他都是一張動人的笑臉，
可是在他臉的後面卻隱藏著多少落寞是別人無法了解
的。別人看的那個笑容，只不過是他對人的普遍喜愛。
因為他需要多方面的精神生活，所以他讀書、打獵、
繪畫、寫文章和交朋友。

　　他酷愛大自然，一直喜歡住在鄉下，對生活趣味
範疇的開拓，與浸沐藝術情感於落寞，該是我們「劉
老」的寫照吧！

　　　　　　　　何恭上　五十七年九月，臺北

著者的話

　　大前年，三民書局總編輯劉振強兄，要我給三民文庫寫一部「寓樂於藝」的文章。

　　我頓憶，從早年起曾經給《美術雜誌》、《大學生活》、《新文藝》、《皇冠》以及各報章副刊，寫過了不少類似的文字，因此今天統統把它檢出來，重讀了一遍，其中不少篇幅，都是我近十數年來，學習技藝的經驗和散記。因此把自己最喜歡的部分挑選出來，配上一些插圖，輯成這本習藝散記，就用「樂於藝」做書名。

　　本書內容包括有自修、畫旅、論述等文字，其中大部文意膚淺，不值得大方一笑，但這原為青年一代而寫的，聊以付梓，作為一種課外讀物，讓它帶給他們一些對技藝學習的情趣。

　　在這裡，我要特別感謝徐訏和何恭上兩兄為我寫序，使這書增添無比光彩；同時還要向振強兄致謝，如果不是他給我打氣，這本稿子恐怕再過十年也整理不出來。

<div align="right">劉其偉　五十九年深秋</div>

目 次

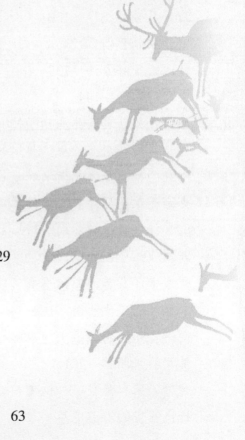

怎樣成為一個畫家

在課堂，或從讀者給我的來信中，常常向我提出一個類似的問題——怎樣才能把畫畫好？

無疑地，才子無多，如果要把畫畫好，正如天下沒有一件事，無一不是經過千錘百煉，下一番苦功才能得來。

學畫水彩，讓我先強調一個概念，就是繪畫之中，水彩著實易學難精，最令人心灰意冷。多年之中，我看到同學跨出了校門，或畫友們過了一段歲月，中途卻步者就不知有多少。

學習水彩，在「入門」時期要比油畫難得多，往往一經下筆，其顯色之齟齬，真有令人不敢回頭。可是一幅水彩的成功，猶比做人。如你要有抱負，要看自己是否立下了決心。一件事情的成敗，全由自己塑造出來。

尤其是學藝術——繪畫與音樂，你該盡一切可能，首先學習「專心」；如你真正期望把畫畫好，除了養成這個習慣外，實別無他途。

養成專心的習慣，最好的開端，便是撇開無益的交遊，孤獨自處。版畫家秦松曾經說過一句非常感人的話：「唯有在寂寞中完成的創作，才是真實的藝術。……

藝術生於寂寞，而死於浮華。」即藝術家寧肯忍耐一生寂寞，不就一時浮華，才能踏入藝術的「真境」。

在寂寞中，你便可以經常專心作畫。除了默默不停練習而外，也得要有學養，以為輔助知識。

閱讀書籍，首先不可距主題太遠，必須把握問題的中心。開始之前，最好準備一冊厚厚的筆記本，遇到值得記錄的章節，立刻將它摘下來。筆記的好處，不僅是經過自己一次手寫，可以易於查考或記憶，且可藉以觸類旁通，啟發新知，這是讀書唯一有效，和養成好習慣的方法。

自己有了「系統性」的筆記以後，進一步便可以廣泛地追尋你的理想，涉獵和藝術關連的各種科目和試驗創作。

一幅成功的作品，大都從「思想」中創造出來。因為一幅最高貴的作品，給予觀眾的「美」，不是甚麼名勝之類的作品，即亦構圖、設色，猶為餘事；其最難能可貴者，實予人以一種難以言傳，只能神會的雅淡與空靈。

繪畫中的實際和理論，或技巧與精神，是必相輔而行；如果你要把生命賦予在你作品之中，它的力量，唯有從讀書中才能陶冶出來。

在你學畫的茁壯時期，創作的思維雖可自由，但生活的戒條卻要遵守，自律就是獲取觀眾，尊重你的作品最先要求。

　　記憶莎士比亞曾把詩人、畫家、情人和瘋子列為同一種族，瘋狂就是專一，這便是你要成為畫家遵守的信條。

<div style="text-align: right;">（原刊五十七年九月號《自由青年》）</div>

畫家的全能時代

今日社會不論任何一門行業都是專業化，各幹各的一行；可是在中世紀，三百六十行的行業，幾乎全盤集中在畫家的一身。

即使在文藝復興期，上自偉大藝術家如達文西，下至不見經傳的畫匠，都是從過師匠，從師匠那裡學習五花八門的技能，然後社會才能承認他是個畫家。

在中世紀的這種師徒制度下，一般習藝的人從十多歲便離鄉背井，獨自跑到城市，跟隨師匠學習，如是學習了三五年修業完畢以後，從此一城市又跑到另一城市，好比我們今日求學一樣，多方涉獵。

古時，這個學習時期叫「遍歷時代」，跟從每一位師匠學習一種技能，就不知要跑遍了多少地方。最後當他學成，必須把自己的作品先送到聖路加工會 (St. Luke Union)——一個畫師的組合，經過工會的審查，認為作品夠得上水準，而且承認他是一名組員，而後才能藉繪畫為生，或自設工房。古時的工房，就是今天的畫室。

達文西 (1452～1519) 十八歲開始進工房做學徒，學習的不僅是繪畫，其他如建築、數學、天文、鍛冶、銀器以至鑲工，都在學習之列。自從他被工會承認為

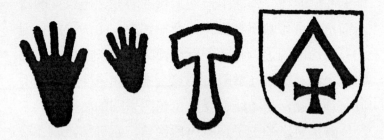

歐洲古代藝術家都有自己的標誌，一如我國古時的花押印，或今世的商標。左列手印及鋤頭為石刻師標誌，右方人形和十字為十四世紀石匠工會會徽。
（轉載自 *The Book of Knowledge*, The Grolier, London）

組合中的一員，他便向宮廷自薦，為貴族設計建築、雕刻和繪畫。而建築和繪畫，早在中世紀已是一種綜合藝術，其情形和今世的包浩斯 (Bauhaus) 教育制度相似。

造形的祕密

在師徒制度的時代中，師匠在作畫上許多造形祕密，只有最得意的門生，才傳授給他們。

杜利亞 (Albrecht Dürer, 1471～1528) 是德意志在文藝復興期一個巨匠，傳說他有一次前往意大利覲見女皇，陪座的畫家們曾要求他公開他的一本筆記簿——有關構圖的比例；由此可知數學或理論，當時是畫家們最高的祕密。

類似這種例子的人不僅限於杜利亞，譬如達文西

的師匠威咯可，即在中世紀末葉的時候，能以畫師身分而享有選修數學特權者，並無幾人。由於繪畫和建築有密切的關連，故數學對藝術之重要，一如今日之工程學識。數學在當時有似煉金術，如果學徒不是師匠特別賞識，是不能輕易繼承這門學問的。

關於畫家和妻子還有一段逸事，當烏茲羅躺在寢蓆，欣賞他自己的一幅作品，曾自言自語地讚嘆著：「遠近法是多麼美妙的東西啊！」這句話竟使坐在旁邊的妻子聽了妒火中燒。比例、造形和測量術，在中世紀時是屬於畫師們的最高祕密，畫師們傾其畢生的精力去發現這些定理，其苦心不亞於科學家的知物窮理的精神。

聖路加組合

根據典籍的記載，早在十一世紀時期，意大利已開始有同業工會。迨至中世紀時期，不只是藝術家，其他許多職業也有類似的組織。

藝術家們為甚用聖路加做組合的名字，原因是當日繪畫和雕刻多屬於宗教，尤以聖母像最多，而《聖經》之中描寫聖母乃以《聖路加福音》最詳，畫師們都是根據它的故事作畫，故用聖路加做工會的稱呼。

《聖經》中記載，聖路加是一個醫生；但在中世紀文學中則說他是一個畫師。人們相信聖路加的畫好比十字架，它具有降魔、消災、辟邪和祈福的力量，

而且確實發生過這些奇蹟。由於聖路加的事蹟，當日人們便視醫師和畫師為同一職業。因此在聖路加的組員中，包納著畫師、石匠、醫師和藥劑師各種人物，甚至繪畫的顏料也視同藥物，要到藥材店裡才能買到顏料和畫筆。

人們相信繪畫的神力可以驅除瘟疫的觀念，此不僅限於歐洲，其實我國民間以符咒化灰作為治病（符咒也可以視同繪畫之一），溯源至古。如果從史前的洞窟繪畫中，還可以看到畫師和巫師可能是同一人物。

宗教是從古代的咒術演變而來，而藝術又是基於宗教思想而發展，因此，部分學者堅信巫師就是畫師。

畫師的尊稱

中世紀的畫家們，都是出身於修道院的學校，因此許多僧侶都是神學者兼畫家。畫師的工作除了為《聖經》繪製插圖外，還學習科學、建築、教育、農業以至於經商等種種技能。故凡畫師，也就是建築師或科學家。

迨至中世紀末葉，由於封建制度的嬗變，社會漸次進入另一個嶄新的階段；而藝術的工作，也由僧侶轉入民間，這些民間畫師，為了求生，最初是由一個城市轉移到另一城市，慢慢地則由一國跑到另一國，而成為一種漂泊的藝人。

這個時期的畫師，專事教堂的設計和裝飾，精通數學和石工。以前保持的「藝術祕密」，這時也公之於世而成當時的「建築術」。這些偉大的科學者——畫師，大多數都從雕刻出身，因此「石工師」(Minster Stonemason) 的一個名詞，便是中世紀的最高尊稱。

後　話

原始時代兼做巫師的畫人，由於文明的進展，自然不會再存在；古代兼做工匠的畫師，由於工業革命的專業化，不得不放棄過去的兼職。畫師由狹窄的僧侶門戶擴展至民間，教育也由師徒制度而變為學校，可是，不管時代如何地演變，而階級與階級之間，或者科學和科學之間，它的精神和知識還是永遠關連而貫通著的。

<div style="text-align: right">

(原刊《藝粹》一卷十期)

</div>

怎樣欣賞水彩畫

繪畫之中，如果以油畫譬作一部長篇小說，那麼，水彩畫該是一篇雋永的散文或者一首詩歌。

水彩這部門，過去許多人認為是繪畫入門的一種習作，或者是油畫的底稿。其實水彩畫在歐洲，早已獨樹一幟。水彩的繪畫和油畫不同，它的特性是具有明快幽遠之美，最能予人以輕快和潤澤的感覺；它不會將色像隱晦在表面而顯出不自然的毛病，對於人們，確富有快慰和希望性。

水彩的用具雖甚便捷而普遍，可是技巧在繪畫中卻是最難。它和國畫相似，下筆以後便沒法重加修改，同時它的作畫程序，往往受著時間、季節和氣溫的變化而受莫大的影響。故水彩畫要比其他繪畫困難得多。

　　　　×　　　　　　×　　　　　　×

水彩畫雖發展於英國，但今日的水彩，則包括著中國、印度和比利時的繪畫技巧。較古的水彩畫可以追溯到十五世紀以前，文藝復興初期希臘和羅馬的蠟畫、鮮畫和膠彩。蠟畫所用的原質好似一種蟲蠟和樹膠，溶化後和入顏料，乘其熱時作畫。

鮮畫是在石壁上先塗上了一層石灰和細砂，再調

合一種漆泥作襯底，然後再用石灰和以顏料，趁未乾
涸時作畫。這種繪畫的遺跡，今日在邦貝的廢墟中還
可以看到。

最初的膠彩繪畫，是以無花果樹膠、蛋白和顏料
為媒劑，續經數百年逐漸改進，直至十八世紀的末葉，
才自英國放出了一道光芒，成為今日的水彩。最近數
十年間，由於煤焦工業的發達，色相的種類，已及百
餘種之多。

<div align="center">×　　　　×　　　　×</div>

近代的水彩畫，略可分為「透明性水彩」和「不
透明水彩」，這兩種水彩，都可以畫在畫紙，或畫於專
用於水彩的畫布和石膏板上，水彩除了用畫筆而外，
也可以用畫刀和竹枝，我國藍蔭鼎，就用蔗渣來畫竹
樹。

水彩的技巧繁多，在顏料中加入小量的爽身粉，
可使畫面在乾涸後產生龜裂的花紋。在紙上塗上漿糊，
可使顯色發生斑漬。如果在水中加少許酒精或甘油，
可以產生極奇妙的效果。有些畫家用煙燻黑，有些用
橡泥留白，有些用油霧噴在著色的紙面上，甚至有些
用香來燒，方法之多，不勝枚舉。因此水彩的技巧，
是繪畫中變化最多的一門。

<div align="center">×　　　　×　　　　×</div>

欣賞一幅水彩畫，我們必需最先習得一些基本知識，它猶似欣賞一支交響曲，同樣地要從樂器、故事和時代的背景研究起，有了理解，然後傾聽起來，才能領悟它的內容一樣。

我們今日對繪畫的理念，完全和音樂與詩歌同義，譬如音樂中有拍子、音量和時間三種要素，但繪畫的形成，則有韻律、色相和空間。即音樂的韻律係用時間劃分，繪畫的韻律則用空間來表示。在藝術理論中，繪畫和音樂、舞蹈以至詩歌，許多地方都是相通。

<div align="center">

╳　　　　╳　　　　╳

</div>

在美術史中，權宜上我們將繪畫劃分為「古典繪畫」和「近代繪畫」兩大類，一百年前的印象派，即在一八六三年以前的繪畫，叫它做古典繪畫，印象派以後的繪畫叫它做近代繪畫。

古典繪畫對於自然的觀摩，係以畫家們「所知」或自「經驗」所得的世界，浮泛地將對象的外形表現出來，結果乃有透視、確切的輪廓、明暗的烘托和具有優雅而嚴肅的主題，他們的描寫，是屬於自然的模倣。

現代繪畫則反之，即近代的畫家們，大多數是在企圖擺脫前人模倣外表的束縛，而隨著作者自身的靈感，作個性的發揮，所謂具有思想的自由和視感上的自由，藉以表達自己的情感和思想。

因是現代繪畫給予觀眾的不是「知識」，而是「喚起共鳴」，即予欣賞者以刺戟，使人人由於激賞而產生生命。

×　　　　×　　　　×

而且，百年以前的畫家，他們生長在農業的時代，生活較現在安定，同時又為宗教和貴族們繪畫，因此生活也都由宗教或宮廷予以維持。可是現代畫家就和從前不同，我們是生長在工業時代，畫家們必須配合工業環境的要求而謀生，同時也要為人類提高生活方式，因是一切繪畫的題材，也比昔日複雜。

今日的繪畫，它牽連的學科也比昔日為廣；舉凡哲學、心理以至於物理和化學，也都成為今日繪畫的基本學問。由於現代繪畫牽涉各種學科太廣，這不僅使畫家們在創作上發生了磨折，即觀眾在欣賞上，也同樣地發生很大的困難。

×　　　　×　　　　×

現代繪畫之中，略可分為兩大主流，即「抽象繪畫」和「超現實繪畫」兩種。

抽象繪畫是從大自然的形象或從自己的經驗中而來，而超現實繪畫則否，它完全是由作者下意識靈魂深處所起的一種反應，從新發掘出來，再以具體的形象畫成的一種呈現。因此，他們在性格方面的表現，

遠較抽象畫家們所表現者為強烈。

抽象畫之中，又可分為「合理的」和「不合理的」兩種。合理的抽象畫，在作畫上的造形是有科學上的根據和分析的，它供觀賞而外，還可以作為工業設計和建築雛型之用，即使不懂的人，有時還可猜出作者作畫的畫因。但是非合理抽象畫則是作者描寫內心的情緒，他並不是從自然界對象的感受而來，因是很難令欣賞者看出他的主題。不過，這種畫完全是屬於直觀，欣賞者只要在直覺上感到舒適和美感就是了，而非叫觀賞者追求所畫的是甚麼。

×　　　　×　　　　×

現代繪畫的派別很多，且正在隨追著時代而日新月異。欣賞者對於同樣的一件藝術品，在五十年前，認為是醜惡荒謬的東西，到了五十年後，也許很自然地欣然接受，再過了五十年下一代可能把它懸在藝術之宮奉為經典，及至再過百年，第三代恐怕要唾之為古董也說不一定。一部藝術史就是這種好惡的交替著。

為了要使讀者了解近代藝術，即寫數部鉅著也難以說明。我願讀者如果要欣賞近代的繪畫，最好用你直覺去體驗，不要用你的理性去了解它；有了經驗，自然會領悟。

藝術的欣賞等於生命的再經驗，畫家將他對生命的感受用色彩和點、線、面保存在畫面上，讓欣賞者

透過這些媒介再經驗到他原來的那種感受。故這種媒介的效用成功與否,乃視觀賞者感受的能力程度而定。

　　畫家的工作和欣賞者的工作恰恰相反,即畫家將性靈的經驗變為物質的符號,而觀賞者將物質的符號還原為性靈的經驗。因此,你必須用直覺去欣賞它;而直覺的世界又是開始於常識世界的邊境。故凡畫家的背景、技巧的說明、創作的動機等,如果讀者對他們這些形式的秩序、創作的原則加以研究的話,則今天的水彩畫,自然容易體會和欣賞的。

　　　　　　　　　　（原刊五十二年二月號《中學生》八五期）

略談現代繪畫

古典繪畫與現代畫

　　談到古典繪畫和現代畫的分別和欣賞，似應先從印象派說起。在藝術史中，粗略地對十九世紀以前的繪畫稱為「古典」，十九世紀以後的繪畫稱為「現代畫」。即在十九世紀以前，畫家們對於光學尚未加以注意，他們都受著一定的限制，在陽光中觀察對象，直至 Chevreul 發表了「補色原理」的一篇論文以後，始予畫家們以莫大的啟示。他們遂力求陽光的眩耀，發揮著色彩繽紛的魅力，而產生了所謂印象派繪畫 (Impressionism)。古典畫家對於陰影，即對於沒有光線的地方，畫面則作陰沉，甚或使用近乎黑色來描寫，這固然是當日煤焦工業尚未發達，受著顏料的限制，也是部分原因之一。迨至印象派以後，顏料既漸發達，同時畫家們也認為陰影由於陽光的反映，自應具賦色彩，因是使用紫或藍色而摒棄了沉色 (Muddy color)。

　　當日的古典畫家們，且多由貴族或教廷供養，故凡作畫的主題，多屬宗教神話或貴族肖像之類。及至十七世紀，他們已漸次開始擺脫宗教和詩史的羈絆，試圖開闢新途徑，而奔向原野或向民間取材，直至十九

世紀末葉，始產生了印象主義。從此他們在陽光下讚美大自然之美，他們在「光」與「色」之中，找尋著藝術的真正殿堂，這便是現代繪畫的開端，而為繪畫史奠定了一塊里程碑。

現代繪畫定義

綜觀古典和現代的兩種繪畫統略地下一個含義的話，即在十九世紀末葉以前，畫家們的表現方法均屬客觀，所謂寫實或「自然的模倣」(Representation of Nature)，故在作畫上，遂有透視（遠近法）、確切的輪廓、明暗的襯托、藝用解剖學的應用等等。

至於現代繪畫，則一反過去的觀念。他們是要打破外在的形象，隨著作者自己的感情，作內在心靈的探索，並以「個性」(Personality) 發揮在表現上的效果。因此，畫家們常將對象物的外形先予以分解，而後再從新組織。故在原則上，凡是試圖解脫古典繪畫的思想和束縛，以追求新觀念、新價值，並以新形式表現的作品，皆為現代繪畫的範圍。

現代繪畫自塞尚發展迄今，已有百年歷史，一般藝術史家雖然把它分為若干流派並定以名稱，他們的用意，並不是絕對概括繪畫上的主要特點，而是為了便於說明和教學而已。因為今日不少的現代繪畫，在派別的界限上，已甚難劃分，若要下一個純粹分類的判斷，幾屬不可能之事。

現代繪畫的流派

今日的現代繪畫，略可分為兩大主流，一為抽象 (Abstract art)，一為超現實 (Surrealism)，而這兩大主流，又是從若干流派的演變和匯合而成。在這若干流派中，最主要的略可分為主觀主義、感覺主義、象徵主義和理想主義。

主觀主義的繪畫包括後期印象派 (Post-impressionism)、表現派 (Expressionism) 和野獸派 (Fauvism)。這項主義的特色是運用主觀的形式，表達內心的主觀的形象。後期印象派的代表作家 Cézanne, van Gogh, Gauguin 等。表現派的藝術，乃以人類的理想力調變自然的姿勢，在那裡存著個性的自然和創造，然後又用新的立體和容量感，變為一種象徵的構造，使我們從自然中感到人類的感情，立體派 (Cubism) 繪畫便是這一派系的主要代表。

立體派的代表作家為 Gris, Picasso, Braque 等人，本節附圖上列乃示立體派作畫的原理，係將對象在意識上先予以昇華簡化，而後再作自由的取捨。同時將其目力所不及的一面，以意識所到的描寫出來，因而成為多面式的繪畫。

野獸派的代表作家為 Matisse，這種繪畫的特點係將對象還原為大塊色彩、變形和誇張。

感覺主義的繪畫如未來派 (Futurism) 和超現實派

分析立體原理

未來派原理

屬之。未來派的哲學觀念是：「我們的觀點是在一切的未來，抹煞已往，向著光明和自由的大路邁進」。他們的造形原理如附圖下列所示，除繪畫的三度空間 (Three-dimensional space) 外，還加上時間的因素。

超現實派係一部分畫家因慘遭一次大戰的洗禮，停戰後受著心理上的反常，那些作者心理不能改動他純真的現實，而冀在夢裡求得，這就是超現實的作品。這一派的作家為 Dalí, Tanguy, Ernst 等。

抽象派又稱構成派 (Compositionism)，由 Kandinsky 所倡導，這派的理論：「過去的物象藝術，只是藉作者說明某種物質的存在，所以還未能稱其為完全純粹的藝術。繪畫應該絕對音樂化，拋棄了物體的觀念，純粹抒寫內心的情緒，有如作曲般的自由。作曲既不必對照自然界任何的聲音，而作畫自然也不必模倣物體的外在形象」，故又稱為「純粹」表現。

象徵符號的繪畫，如達達派 (Dadaism) 及抽象派等屬之。這一派畫家的作品，正是反映一次大戰告終的動搖世相，他們在材料應用方面甚廣，舉凡紙片、玻璃、麻布、廢釘、鐵網都在應用之列，在畫面上加以剪貼拼湊象徵。他們認為不論形式是否枯燥，只要一種「符號」或「形式」有利於表現者，均視之為藝術。

除上述的幾項主要流派外，尚有絕對派 (Absolutism)、潑染派 (Tachisme) 等，名目之多，不勝

枚舉。近一二年來，更有所謂龐圖藝術運動 (Punto movement)，這是我國旅意畫家蕭勤、李元佳和 Maino 等所倡導的國際性運動，他們的思想是：「嚴肅的結構、思索單純和靜觀」。作品的造形極為規則化且顯示樂觀，和頹喪而消極的達達派態度強烈比照。

最近美國有所謂普普藝術 (Pop) 者，意即 Popular art。這種藝術是表現美國今日工業時代的機械式生活——暗殺、車禍、死亡與心靈的空虛。無疑地，普普藝術和抽象恰成對比。抽象畫是內在精神的表現，重自然、重個性、重感情，而且是屬於個人的。普普藝術則反之，它在畫面上雖然也是直接表現外界的現象，但無個性、冷的、且係屬於大眾而為通俗化。

繪畫與文學、詩歌、音樂一樣，它的演變猶似江河，是一個生生不息，異變不居的有機體，周而復始，永無休止的。

審美的困難

由於現代繪畫因受時代背景和思想影響而不時變化，因是關連的學科實在太多，故欲欣賞一幅現代畫，是必要先有一項審美的預備知識，而後方易了解。

欣賞一幅現代畫，最簡易而便捷的入門，我想是從心理學入手，因為現代畫的發展，係由「視覺的形」而昇華為「絕對的形」。這種嶄新的視覺經驗的追求，實由於今日科學的進步有以致之。

同時又因人們今日由於物質的發達，僅就物的外表加以觀察和欣賞，已不易獲致在慾望上的滿足，故對其在心理和生理以至於哲學，不得不再加以「真實性」的追求。此之所謂真實性，並非一項「物象的概念」，而是構成事物的要素——點、線、面、色、質感、運動、空間的互相關係與統一。

我們習得這些「新視覺」(New Vision) 的知識，不僅可以作為現代藝術在審美上的判別，同時對於現代繪畫的創作，也有莫大的幫助。

現代繪畫及於工業進步的影響

如前文所述，現代繪畫略可分為兩大主流——抽象繪畫及超現實繪畫。在理論上，前者的造形，因為有科學的根據，故叫它做「合理的繪畫」，後者因未經科學的分析，故叫它為「非合理的繪畫」。

其實抽象繪畫在最初的時候，也是屬於非合理繪畫，最後由 Nicholson, Mondrian, Kandinsky 等人，對抽象繪畫加以科學的分析和簡化，並釐定了科學的原理如 "Language of Vision" 的理論以後，才成為所謂「合理繪畫」。

即抽象繪畫，在廣義地說來，即使有些多少摒棄了自然外視的形象，但它的根源仍為根據「自然」而來，例如 Cézanne 將自然分割為幾何圖形，此實為抽象繪畫的開端，嗣經 Mondrian 等人予以科學的釐定以

後，凡屬包浩斯 (Bauhaus System) 理論的抽象畫，均稱為合理的繪畫。

在這裡，我須就觀眾最常犯的錯誤，帶一句矯正，即今日他們所稱「無法了解」者叫它為抽象，其實他所指者係「非形象繪畫」(Non-figure)，實非對抽象而言，非形象係屬不合理繪畫之一，實與抽象有極大區別。

Mondrian 所作《構成》為現世紀名畫之一。這張畫是將物象繁複而瑣碎的圖紋昇華為若干平面 (Panels)，同時又將宇宙的複雜色彩還原為紅黃藍三原色（構成圖共九幅），這張畫外表看來是這麼單純平易，而它卻影響了整個二十世紀的建築，產生了空前的革命。

同時今日最新型的大建築，設計上減少了牆壁而使用大型玻璃，實由於 Picasso 的立體派繪畫的啟示，而設計了這些富有透明並對視覺上具有多變化的新結構，有謂藝術要比科學先跑了一步，意即指此。

Kandinsky 使繪畫音樂化，特別重視畫面的韻律，由於他的韻律造形所影響色彩的配合，也提高了我們今日工業設計 (Industrial design) 的標準。現代繪畫影響著二十世紀的生活方式，於此當可想見。

結 語

統括上述而言，古典繪畫係作者以其「所知」或

「經驗」的世界，藉畫筆表現於畫面；現代繪畫則係描寫自己的「感情」和「思想」，他給觀眾的不是「知識」，而是「啟示」或「喚起共鳴」。因是要欣賞一幅現代畫要遠較古典繪畫為難。

職是之故，當我們對一幅畫未能了解以前，最好不要抱有成見，如能虛心學習，久之自可明瞭。看不懂一幅畫的過失不是在畫家，而是在我們自己。

<div style="text-align: right;">（原刊五十二年五月號《大學生活》</div>

戰火中的越南畫壇

在我臨離臺北以前,正是金蘭登陸戰火最烈之日,心裡千頭萬緒,有說不盡的撩亂。朋友們要我到了越南以後,寄點有關畫壇的消息。可是我到了此間,迄今已四月,心情依然寧靜不下來,原因無非是生活天天好比看榜一樣那麼緊張,其次就是住的問題沒解決,幾個月來,一直蟄居在華都最小的一間房間裡,自從添置了一張書桌以後,每夜都要溜過桌面才滑上床。同時旅館位於鬧區,「自殺車」特多(越南的一種機動三輪車,客人坐在前面,車夫坐後面,撞車的話,客人先死,車夫慢一步,故稱自殺車),其噪音之大,足使躺在十里外墳場裡的屍首也吵活過來。

任何人在未來西貢以前,以為陷於戰火中的越南,是必無心於發展藝術,當你到了西貢以後,始知所見盡出意外,越南畫家由於戰爭的磨練和刺戟,不僅藝術未受到阻礙,反而因此更蓬勃繁榮。

越南每年一度的伊索年展,今年十月照樣如期在國立文化館展出,這是一個最具規模的全國展,越南繪畫的「質和量」,均可借這機會打量一番。

伊索年展是由伊索公司主辦的每年一度的美展,它從一九五九年開端,迄今已經第七屆。如果是普通

的畫展，固然算不了稀奇，但伊索年展，其可貴者，就是貴在它是由工商企業為獎勵藝術發展而舉辦的。越南今日工業界之倡導繪畫，商業界的獎勵攝影，這種工商界對藝術的支持，係我到了越南才能看到。

工業由藝術的領先而得以推進，而藝術亦有賴工業而得以滋生，這種息息相關的循環，早在百數十年前就已開始，而我國今日的工業，直至今天，對藝術就未嘗發生過興趣。當我今日看到越南，縱使在紊亂與不安的局面中，工業仍能予藝術打氣，彼此相形之下，不禁為之喟然。

在越南，平時就很難看到近代的雕塑或版畫，因此在這次展出中，看到的也只有繪畫。西畫之中，從極精細的寫實、印象，以至於抽象，所謂集新舊的流派擠於一堂，這正是說明了越南在民主的氣氛下，已享到了思想和創作的自由。至如東方繪畫之中，則有越南畫和華僑所作的國畫，但數量不多。

水彩和粉彩，在越南的情況是可憐的。其實粉彩的繪畫，很古的時期就流行於歐洲，法國雖然久居安南八十年，但並未把這門技巧帶過來。有一天，我溜進一間畫廊裡看畫，當我巡視一周再回頭逐幅細賞時，一位女士跑過來，用流利的外語，問我喜歡那一幅。我直截地告訴她：「我全部都喜歡，因為我也是一個畫家；畫家看畫，往往是留連不捨的。」其實我到西貢，原來也想搜集一些水彩或粉彩的珍品帶回來，因此問

她有沒有水彩和粉彩？她說：「越南是不畫水彩和粉畫的，這些畫沒有價值，賣不起價錢。」

這裡的藝術活動場所，有上述的國立文化館，該館是一所古式的圓形建築，壯麗非凡，但內部並不宜於布置畫展，似乎只合適於開音樂會。此外還有一間法國文化協會，地點好似臺北的南海路，對市中心稍稍偏遠了一點。再其次就是市立畫廊，它位於自由街口，自由街是西貢一流街道，地點適中，最易招徠。這個畫廊的建築平面作凸字形，迂迴曲折，踢腳鋪著白色細石，和牆上的燈光相映，使會場的氣氛，顯得非常幽雅、自然。供用這些畫廊，不收租金，政府只繳一點水電費，因此登記的人很多，如果人事不熟識的話，就很難找到空檔。

除了上述公立畫廊外，還有兩間商辦畫廊，也是常年展覽的，每日租金約合臺幣四至五百元。在商辦畫廊展出的作品，似乎都比較差一等，同時商業氣味太重，在布置上未免帶有庸俗之嫌。

在西貢許多大商店中，如今已很難找到法國貨，所能買到的，只有日本貨。西貢銷售的日本水彩顏料，牌子和臺灣不同，品質也劣得多。畫紙在這裡也很缺乏，但偶而也可在不知名的小店中，搜到少數十多年前的東西。Lefranc 的油畫原料，如今已不可得，即有部分存貨，顏色種類也不全。

我到了西貢兩個月以後，才逐漸認識了些畫家。

因為越南畫家們，不似臺灣有社團組織，因此，在短期內，若要作個全面性的接觸則甚困難。根據黎文林 (Le-ven-lam) 教授的統計，他說在過去一九五五年間，越南全國畫家不到一百人，及至十年後的今天，人數已增至十倍，且此一千人中，約有百分之六十係從事藝術工作。

如果追溯到更早的時期，即一九二五年至一九四四年的二十年間，當時安南尚在法國統治下，只有一所稱為「安南藝術學院」(Indo-China Fine Art Institute) 的學校設在河內。這個學校在悠長的廿載歲月中，只造就了藝術家四十人，這個近乎「痕跡」而不可思議的數字，幾乎使你難以置信。

迨至晚近的二十年，由於順化和嘉定兩藝術專科學校 (Gao-Dang My Thuat Gia Dinh va Hue) 創立以後，美育始迅速地展開，尤其在最近的十年間，畢業的學生已有二百餘人。這個數字如果和昔日比較，自有天壤之別。

這兩所學校都是國立，四年制，每年由各省高中選出成績優秀而具藝術天才的學生，保送入此學校，由於每省僅限派兩名，這也是每屆畢業生人數不多的原因。

我這次來越南，藝專和萬行大學，原是我參觀程序中重要項目之一，最近我承嘉定藝專的正式邀請，約我到校講課，我非常高興得到這個機會，告訴他們關於臺灣今日藝術創作的新趨向，可是最遺憾的，因

為行前沒有把國內許多畫家的作品複製一批帶來，果則豈非更可增加他們對臺灣深刻的印象？

越南在過去數年中，曾經送過一批作品到紐約、漢城、東京、馬尼拉和新加坡等地展出。越南今日雖已擁有若干畫家，但在國內還沒有一種類似中國畫學會的組織。我覺得越南畫家與畫家之間，彼此甚少齟齬。老一輩的畫家，都寄望於下一代承接他們的衣缽，繼往開來。而年青的一代，也都尊師重道，我從未聽到他們受到老輩的責備，他們得到的只是一種溺愛與縱容，這些事，可以從黎教授的言詞，以及許多的青年畫家的談話中見到。

綜觀越南今日的畫壇，稍有遺憾，就是在各種大小展覽中，甚少看到具有越南風俗的作品。照理而言，越南的文化源於中州，向北伸展的一部，自然是受到中國文化的影響，固勿庸多贅，但南進一部，帶有越南精神者也不多。不過，越南獨立迄今僅八載，其藝術既能如是的迅速萌芽與滋長，已是其他新興國家所不及。

我們再從越南今日卓絕的刻苦精神，和「工與藝」的合作無間，深信不久的將來，年青的一代便可以重把祖代的遺產發掘出來，繼而創出了獨具越南民族風格的嶄新作品，則「越南藝術」，從此在自由的氣氛下，將必發揚光大，永續不衰。

（五十二、十一、十八於西貢，原刊五十四年十一月廿七日《徵信新聞》週刊）

越南近代藝術和畫家

　　一千餘年以前，當越南藝術還在胎孕的時期，它和東南亞許多民族一樣，被隔絕在高原的叢林中，直至東方文化傳入了這個地區，才開始受到了撫育。學者們深信越南藝術的中心思想，確實是從我國傳入的。中國的文化，不僅影響於越南，同時也影響及韓國和日本。

　　東方文化除了中國之外，還有一個古國——印度，她的文化則影響著阿富汗、緬甸、泰國、柬埔寨以及印尼。至於中亞細亞和西藏的藝術，卻是同時受到中國和印度兩者文化的洗禮，最後它們經過了一段悠長的歲月，才演變為另一種獨具風格的藝術。

　　東方藝術的發展，除由佛教予以滋潤而得以迅速生長外，還有一個巨大的力量，就是回教。回教把文化從地中海沿岸展開，向土耳其和伊拉克進發，再經波斯和印度，最後達至越南半島太平洋各島嶼。

　　越南藝術自有史以來以迄今日，雖經宗教幾近千年的培養，但仍未有定形者，究其原因，似為十數世紀以來，一直受到外界不斷侵擾所致。從這些各種民族帶來不同的文化，結果使每一項藝術在未根深蒂固之前，便被折斷或摧毀，因之越南的藝術，只在象徵

的狀態下苟延生長，如是蘇而復息，竟進行了千數百年。

至於我國藝術的影響安南，在越北方面較之越南為顯著，即在越北的許多繪畫中，尤其民間藝術的各種造形，幾乎看不出和中國的藝術有何分別。這些藝術在十九世紀以前，一直停留在裝飾神殿的階段上，及至法國統治安南，越南藝術便漸趨退化。

真正的越南藝術，應該是絹畫，版畫和漆畫，今日的越南絹畫，已融合著中西兩種繪畫的技巧。這種嶄新風格的作品，曾於一九三一年參加在巴黎展出的一次殖民地展覽時 (International Colonial Exhibit of Paris)，便受到世界藝術人士的矚目。

越南的漆器，原是一種工藝，自一九四〇年，便有一群畫家開始轉移目標在這些漆器上，他們曾試圖應用這種漆料來作畫。用漆作畫的方法，我國福州早在五十年前已有驚人的技巧。但目前越南的漆畫中，僅有紅、褐、黑和金、銀等五種，還沒有藍色。

今日一部分畫家，認為漆的顏色雖然受著極大的限制，但它卻有鮮豔奪目的特性，他們深信如果用作繪製特定的題材，將來必可成為一種越南的國粹。

其次就是越南的版畫。版畫在東方，它和繪畫一樣，都具有悠久歷史。我國在明末的時期，版畫便盛行於民間。及至十八世紀末葉，始由中國傳入日本，十九世紀初葉，日本版畫再影響於歐洲，其中尤以印

象主義，受日本版畫的影響為最大。

　　但是越南的版畫，自然也是在中國征服安南的時期而傳入的。數世紀以來，它和其他藝術一樣，一直也是停留在宗教的應用上，所有題材，大多為神話中的怪獸，諸如麒麟、龍鳳之屬、或為農村的豐收祭祀與榮華富貴一類的招貼。這種版畫，普通都是黑白兩色，或再套印一道紅色。惜乎這種藝術，在近數十年已很少流傳，即亦有之，亦已西化。因為套印的色彩太豐富，以致失去了版畫固有的古樸性質，故其技巧雖精，反流於庸俗。

　　越南畫壇在國際上的活動，似從一九三二年參加羅馬國際沙龍展以後才開始，繼之於一九三五年參加巴西，一九四四年參加東京等展出，此為越南文化在近三十年間與國際唯一的交流。

　　在本土最大規模的一次畫壇活動，乃為一九六二年越南文教委員會舉辦的首屆國際展，當年參加展出的共有二十一個自由國家，和越南本身畫家四百三十五人，黃君璧為代表我國前來西貢與會。此外伊索公司每年秋季則舉行全國美展一次，這是越南工商企業扶植藝術發展最好榜樣。

　　越南知名的油畫家有楊文黑（以下姓名均為音譯）、黎玉華、阮科全、阮高淵等多人，其中尤以阮智明最為傑出，他留學法國，年前承美國國務院之邀派赴各地訪問，曾出版畫集一書。蘇文姍與陳文幹則以

風景著名，他們使用一種闊約兩吋許的特製排筆作畫；應用這種特殊工具，可使畫面顯出極其簡潔而廣闊的筆觸，風格頗類美國奧哈拉的扁筆水彩，非常有趣。黎中為著名水彩畫家，畢業於河內藝專，擅長以水彩精寫人像，其精雋之處，雖炭粉人像亦莫能及。

　　寅志擅長粉畫，越南粉彩畫家原本不多，因此他今日在畫壇上的地位，猶似我國吳廷標之在臺灣，人們每每談到粉彩便聯想到他。

　　黎文隸以擅長絹畫稱著，他早年在一九三六年的時期便參加巴黎展出，作品並為西德 Aix-la-chapelle 美術館收藏。華裔畫家之中，以戴頑君最負盛名，他現在嘉定藝專任教，過去我國畫家李靈伽、馬白水、林中行等十數人前來西貢訪問，許多地方都是經他策劃與安排。國畫家張國勳，水彩畫家龍明燊，是每屆伊索展代表華裔出品僅有的兩人。

　　西貢雖然長年都在舉行畫展，可是除了《自由世界》（越南新聞處出版的越文雜誌）外，其他雜誌或報章，很難看到畫展的消息或藝術評論。我想每一個民族都是珍惜他們祖先的遺產和傳統精神，越南自亦不能例外，只要他們能把評審制度建立起來，則越南的傳統藝術自能迅速復興，而在二十世紀的今日，重新放出光芒。

（五十四、十二、十四於西貢，原刊五十五年二月五日《徵信新聞》週刊）

倭奴的藝術

　　散居千島和北海道的倭奴 (Ainu)，一般學者都深信他們來自西伯利亞。西伯利亞非常寒冷，他們必須轉向南移，找一塊比較溫暖而肥沃之地定居。

　　日本東岸，長年有一股來自南海的暖流。七千多年前，倭奴便選中了這塊溫流地帶——北海道，來做他們的家鄉。我國在公元兩百多年前，便渡過了日本海踏上扶桑三島，另一支民族，從南海隨著溫暖的黑流而來，他們就是馬來人。這些早期的冒險者，日本歷史雖然不會記載，其實就是他們今日真正的祖先。

　　日本在十七世紀時期，開始和倭奴通商，迨至十九世紀初葉，才正式移往北海道，從此倭奴，遂成為日本部分公民。

　　倭奴是一支多毛人種，性情溫順，愛好和平的民族，種族的繁殖力不高。他們在百數年間，人口也只有一萬五千人，屬「純血」者也只有三百。這些純血的倭奴集居部落一處，維持著他們的傳統，過著和祖先一模一樣的單純生活方式。

　　北海道有三個大湖，湖裡長著一種世界稀有的藻類，日語叫它做 "Marimo"，形狀圓得和乒乓球一樣，只是大小不一。倭奴們傳說它是一對殉情男女的化身，

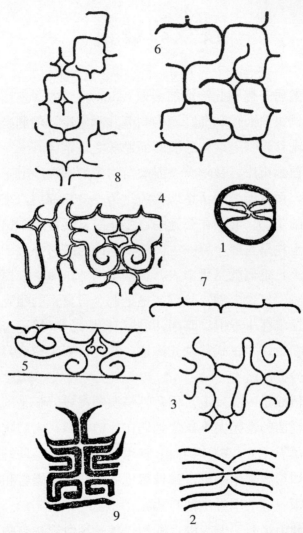

倭奴衣飾文：1 胸貼文；2 袖飾文；3、4、6、8、9 擺飾
文；5 頭巾飾文；7 領口飾文。

（著者原圖）

為一淒絕的神話。他們非常保守，直至今天，宗教思想仍然沿著上古信仰，崇拜自然，他們堅信水、火以至一草一木都具有靈魂，都是同族膜拜的對象。

年中舉行的祭祀很多，其中以「火祭」和「熊祭」的儀式比較隆重，但規模不大。祭祀的目的，一如其他原始民族，無非是為狩獵、分娩或疾病驅除魔鬼。

在他們簡陋木製的樹皮蓋小屋中，每家都築有一個火床，火床固然是用作烹飪，同時也是一片小聖地——火神安息之所。一般房子都很小，沒有隔間。大門開得很低，只有面東的牆壁，才設置小窗。

我在日本就讀時期，曾過訪過倭奴部落一次，這是日本政府為他們劃定的一個特區，部落名稱已不復記憶。嚮導帶我去看酋長，只見屋內燻煙瀰漫，一片黝黑。酋長年紀很老，鬚長及胸，不諳日語，只坐在疊疊咪上對我點頭。牆壁四周掛滿了東西，給我印象最深的，是一把長弓和一把佩刀。刀箧的雕刻極其精美，造形酷似我國古刀，而與日本劍形狀不同。

這個神祕的民族，雖無文化，但卻有高度藝術修養。作品以木刻為主，有小型面具、鳥、熊和飾盒等。風格接近原始，顯得極其粗樸、高雅。此外還有用榆樹皮製成的樹皮布，尤其名貴。倭奴的傳統色彩是黑白兩色，衣飾的大回紋文樣，全是黑底白線，沒有其他顏色。倭奴文樣，和我國周代青銅器上的文樣很相似。

他們有自己方言，但無文字。我曾經想過，如果把這些稀有的言語編成字典，專供軍事作戰的通話，在保密上豈非有很大價值？

倭奴的婦女，不論老少，普遍流行著刺青。她們從十一歲至廿一歲之間，老祖母便開始為她們孫女在臉上刺琢花紋。各種民族依地區不同，各有其刺青方法。倭奴是用白樺樹皮煎成濃厚樹汁，和以樺樹灰燼，塗填皮膚傷處，愈後則變為青藍色。

每年秋間，他們沿著傳統方式舉行熊祭一或二次。宗教儀式，原是對自身的一種痛苦體驗；而倭奴的熊祭，卻是虐待動物的一種殺戮行為。北海道人口稀少，極目所見，全是寒帶叢林，因此他們無需另事耕種，僅靠獵熊便可維生。

我到北海道，距今已是事隔三十年，今夜臨筆，景象依稀猶昨；桑田滄海，不知那處仍如舊？

（原刊五十七年十一月號《畫壇》）

排灣原始藝術

前　言

　　人類對於「美的感覺」，它和知識與文明是沒有關係的。關於原始藝術在舊石器時代藝術遺跡中，便有許多實例可參考。

　　在另一方面，大凡原始藝術都不屬自然主義，因為它大都粗獷、樸素而將自然形態的細節捨棄無遺，即或有時有細部，也是採取暗示方式或加以變形。排灣藝術，便是屬於這種象徵主義的藝術。

　　而且，排灣藝術的文樣，也可以應用做今日臺灣的紡織、建築，以至於各種工業設計的造形。

排灣藝術的特徵

　　關於排灣原始藝術，過去日本之宮川、佐藤、千千岩，及伊能諸氏著作均甚豐，但在國際上，則以我國陳奇祿博士為權威之一人。按陳氏所著《標本圖錄》，將排灣群族的文樣分為人像、人頭、蛇文和鹿文四種為主，間亦見有鳥文或植物文者，不過這種圖例並不普遍，陳氏曾引證它是晚近的作品，而非其祖先的固有傳統形式。

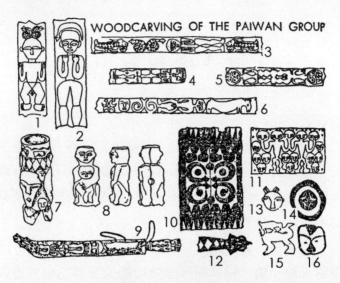

排灣木雕圖文：1、2 雕柱；3～6 楣飾；7 竹雕；8 煙斗；9 佩刀；10、11 木箱；12～16 特出文樣。
（陳奇祿氏原圖）

　　排灣藝術表現手法，如果和黑人 (Negro) 藝術比較，它只是浮雕，可以說是「平面藝術」，由於它係在平面上將立體形態表示出來的作品，因此也可以說是「繪畫性」的一種藝術。

　　這些平面的處理手法，使排灣的木雕具有裝飾性的特徵。其中雖間有木偶和蛇形雕刻，但很少製作象形器皿，故在許多文樣中，均為刻於器皿的表面，除器皿的執柄、提耳、煙斗或火藥筒外，未見有將全器雕成整個人像或其他的動物圖騰 (Totem)。

由於平面和裝飾的特徵，使它的藝術表現，同時也有了填充的特徵。除了具有代表祖先像的立柱，而為雕刻單像外，其他一般的雕刻面，都有填滿了文樣太擠的傾向。尤其對門板簷桁，其填充的特徵，最為顯著。

一般的 Panel 器具，例如盾牌，屏風一類的大型面積，乃以大型的人像或複合的人頭為主文，再在其空間隙間，填滿人頭文，或其他動物圖騰與幾何文 (Geometric Pattern)。

在簷桁、橫樑、檻楣的雕刻，則以單一文樣的排列，複合文的排列，或不同文樣的錯列，人像的橫置和連續排列等，予以填充。

又如木枕、卜箱、刀鞘、結婚儀式用的連杯，其雕刻文樣的安排，均多類似。為便於文樣的安排，有時一個文樣，可以分析做若干單位，例如人像只有體軀而無頭部，有人頭則無軀部，如果把這兩個不完整的部分連合起來，則能構成完整人形。

有時由幾個單位文樣，連結構成複合文。最常見的複合文有人頭複合文，蛇文複合文和鹿文複合文，以及人像複合文等等。

文樣中以百步蛇文變化最多，鹿文的變化甚少，所有鹿文，多作跪狀，但也有立狀者，我想它的形態，是後代所創出來的。

排灣藝術的社會背景

根據 Franz Boas 的著書中，略謂排灣的祖先係來自馬來。此馬來族中，除了住在半島山地的數族如 Jakun, Mandra 和 Besis 外，尚有以小舟為家，經年沿著各島嶼，漂泊為生的 Orang Lant 等諸族。他們雖有器皿的製造，但不知做裝飾的表現。

至於排灣若干的土著，雖也屬 Indonesia 系，但其中一部則和東南亞蒙古系中的苗族和黎族，具有血統姻緣。

現居於臺灣的諸族中，Rukai, Puyuma 和 Paiwan 均屬排灣群族。我們為欲了解他們的固有原始文化，必須從她的社會背景說起。即在臺灣的 Bunun, Saisiat, Atayal, Thao, Tsou, Ami, Yami 諸族中，編織工藝雖見於上列諸族，但木雕藝術則獨發達於排灣群。按陳奇祿氏著書的推斷，認為它和社會的「階級組織」互存的因果，最為密切。

一般的原始民族，依其社會的組織，略可分為五個群族，即祭團組織、父系氏族、母系氏族、階級組織和漁團組織。譬如一種社會，其生活工作由婦女負責者，則為母系氏族；而排灣的社會，則屬階級組織，即其社會階級分為兩個層次，上層是貴族，下層為平民。在理念上，這些所謂貴族就是地主，平民便是佃戶。因是平民耕耘地主的土地，或在其管轄內狩獵，

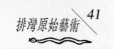

必須向貴族繳納穀租和獵租。

貴族的地位，乃以血緣的關係承襲，世代相傳。這些貴族，他們不僅享有刺青 (Tattoo)、美服，且具有獨享藝術的特權，故木雕的作品，只能見諸頭目家，這便是木雕發達的主因。

排灣藝術的作品中，如前節所述的以人像、人頭、鹿文、百步蛇文為主者，這些人像，都是代表祖先而與祖先崇拜有關，值得紀念的祖先，自然也都是貴族。

至如百步蛇和水鹿的圖騰，則與上古時代的信仰有關。即在人類未有文明以前，大自然的變化，乃直接影響著他們的生活。Tylor 氏在其著書中，略謂原始人類對於山川岩石和一草一木的形狀，由於無法予以解釋而起的心理恐怖，最終逐產生了「禁忌」(Taboo)的制度。由於禁忌，遂視百步蛇和水鹿都是精靈，同樣地對牠敬畏和崇拜，這便是動物圖騰的開始。

文樣中雖有不少人頭是代表祖先，但若提在手中者，這便代表是敵人的首級，這種表現，是與獵頭和保有首級的風習有關。

排灣藝術的創作和意義

關於排灣族的藝術的類緣，蹲踞的形態是木雕的一種主要主題，因為當日在人類尚未發明敷蓆以前，最自然的休息該是蹲踞和坐在地上，這種蹲踞的造形，也見於東南亞和新幾內亞一帶的原始民族。

此外便是蛙人形像，即兩手半舉作 U 形，兩腿伸展成八字作蛙狀。排灣的祖先立柱的人像，便是作此蛙人形式。這種形態，廣見於太平洋區的原始文樣。此外尚有在人體關節上加註圓點的符號，所謂「關節標記」者，這類符號不僅發現在遠東地區，即在美洲也廣泛地分布著帶有關節標記的人像。

至如肢體相連和剖裂文的組成等，這也不僅限於排灣，即使許多地區，都有類似的造形。

在原始藝術造形中，我們尚可分為有機的 (Organic) 和幾何形的藝術 (Geometrical Art) 兩種，而排灣的造形，對上述兩者都兼具。依照 Read 氏的著書中，略謂原始民族，他們對於藝術，是為了逃避不理想的生活而創作的。他們不似今日的文明人，對生活有恆久的持續感的觀念，他們對於「約束」(Promise) 並不了解，僅有本能上的行動。

他們在創作一種「咒術行為」的藝術時，但又為了逃避支配著自己的一種武斷力量，因而只表現他自己可視的物象——堅固和安定的物體。因而為欲創造空間，則由輪廓予以決定；為了強調他的感情，因而獲得表現上的形態。由於在秩序上的統一，對他的情緒，遂在形式上獲得了等價。

由於上述兩種慾望的結果，明顯地產生出兩種形式，即「有機的」和「幾何的」兩種類型。

在基本上，這兩種相對立的類型，原是依照生活

環境的不同而產生的。例如住在寒帶或沙漠中的原始民族，他們對於大自然都是具有敵意，故對於藝術上的創作，不僅要逃避他在生活上的季節徙遷和壓迫，即對於一切象徵於流轉不安的生活都在逃避之列。如果將有機的曲線不還原為最單純的要素時，它將不易引發他人共感的。因是這些原始藝術家，將所有的自然形都改為幾何形，為了要引發他人的注目和感動，遂創出非常激動的抽象幾何形文樣。

但在熱帶的原始民族，他們因為是住在豐穰肥沃的土地，生來就一直得自然之惠，所謂得天獨厚，因而所有的藝術創作，都採用有機形。這些自然形是屬於歡悅的表徵；人體、動物、植物的類型，都是「生命的衝動」一種表現。

排灣藝術除了人體，蛇和鹿的動物文外，在填充的文樣，還用三角、菱形、圓形（關節標記）等幾何文。從這些幾何文中，也許可以引證排灣族雖源自馬來，但卻具有寒帶民族的血統。

文樣的分析

上列的藝術，原是貴族們的無形體財產 (Incorporeal Property)，崇高與莊嚴，一直被人們尊重著。由於這些可貴的原始文化，目前漸次暴露於文明中，使它原有的形式，也隨歲月而消逝。我為了要保留這些僅存的藝術，曾試圖把木雕搬到畫紙上，為了

《排灣藝術十二個基本雛形》，1963，劉其偉作。

由雕刻使之能為繪畫，自然要經過一番簡化工夫。在我年前的一段試驗日子中，我從簷桁、檻楣、門板、臼杆、木甑、連杯、織繡、占卜道具上的雕刻文樣，先做一遍文樣配列的分析，從它的各種造形中，一共找出了十二個共通性的基本形態，這就是「排灣文樣雛形」。把這些雛形，重新加以組織，則得排灣風格的繪畫。

這種繪畫，在色彩方面，我曾經試驗過使用明朗的寒色和濃重的熱色，在技巧方面也曾以乾濕兩法，所得結果，正如楊蔚和何恭上兩氏，在報章（《聯合》五十四、三、九）給我的批評，認為還是用後者的方法，才能把排灣的氣息刻劃出來，而賦予欣賞者對原始的臆想和神祕的挑逗。

排灣藝術的價值

原始藝術是描寫生活方式，我們從他的藝術中，不難可以看到當年的社會背景和思想。他們對祖先的崇拜，保存敵人的首級，以咒術驅除惡靈等種種慾求，都是藝術創作上的畫因。偉大的排灣藝術光榮的一頁，今日雖已悄然逝去，而它的價值還是續存在我們人類崇高屬性之中，這是我對排灣藝術的一種信念。

Read 氏在其著書中也曾說過：「美的感覺是和知識程度無關的。」我常在想，如果你承認相思雀一聲簡單的啁啾和複雜的交響曲感到同樣地「美」的話，那麼，今日排灣的罔文，該是代表臺灣的「真」美。

<div align="right">（原刊五十四年四月十七日《徵信新聞》）</div>

印度的繪畫

　　根據 G. Lawrence 氏的著書，略謂摩格爾族大部是從土耳其遷來，他們和印度的原住民斯坦族不同，由於這一族具有優越的文化和回教精神，因此對當地的土著民族非常歧視。巴布爾王受有高深教育，富家族觀念，且具超人才能。他曾經說過：「如果人民沒有良好的美術教養，對於社會便不會有感人的行動，不知藝術的民族，這個國家必恆乏敏捷和創作精神。」

　　他同樣地驚訝自休馬恩 (Humayun) 以迄巴布 (Babur) 王朝，摩格爾族的文化純粹是波斯式的，但到了阿克巴王朝的時代，對於最不實用而精緻的藝術作品，始認為是人類最高智慧的表現。教育中只有藝術才能引導人們，走上信任和忠貞的道路。當日的王朝，已不復存有對其他異族的歧視，只希望能藉藝術的力量，聯合印度的各族，由一個王朝予以統治而已。因而阿克巴為了藝術，往往犧牲了不少的幸福時光，他有時甚至違背著回教的教規，相反地去參加所謂造物者賦予詩人和藝術家的工作，改向崇拜真理。

　　身為一個帝王，雖然大可抽閒作樂，可是阿克巴卻放棄這些奢華享受，經常在工作室中和藝術家們接觸，由於帝王是具有至高的權力，因而人民的思想自

然會受到他的深重影響的。

　　這位維護文藝的國君，由於他對藝術的提倡，不僅鞏固了他的王朝，而且也為印度藝術，奠定了根基。距這個時代不遠，波斯人對藝術的提倡，也是不遺餘力的，即在波斯的比薩德王朝時代，從畫家們組織的一個圈子裡產生出來的作品，曾使波斯藝術一度在世上放出空前的光芒。這種波斯藝術，對摩格爾族而言，該是屬於新穎而又刺戟的，但是印度畫家們並不為所動搖。當時除了在技巧上稍有改變外，在整個印度的繪畫風格而言，他們對於自己印度的傳統或遺傳上的偏見，根本就未嘗喪失過智慧，而向其他藝術盲從。

　　我們試就中世紀的東方諸國的藝術中，如果它會接受過西方技巧而產生來的作品，在格調上往往會顯得新鮮，然而摩格爾族對於這一點，就從未考慮或相信過，他們一向固執己見，總是摒棄外來的東西，採用自己的方法。他們這種倔強的精神，在另一個角度看來是值得欽佩的。

　　在阿克巴王朝時代維護藝術的初期中，著名的畫家亞米爾‧哈沙 (Damir Hamsa) 的作品，已充滿了力的表現。當日畫家們所採取的題材，主要以描述王朝或貴冑的生活為多。除了政治或宗教性的繪畫外，也有以家庭喜劇為題材。例如《洞房》，是描寫一個少女嫁給一個並不愜意的丈夫，她對新郎的恐懼，尤似強盜之入室，急得這個郎君，只好把全部珠寶都獻給了

她。《阿比西尼亞的斑馬》（參見本文附圖，一六二一年作品，現藏倫敦維多利亞博物館）也是當日卓絕題材之一，斑馬的條紋是用自然主義的筆法描寫。

我們再回頭看看當日宮中的生活，從《雅罕依爾王子的誕生》背景中，正反映出題材的精神和繪畫上透視的技巧，雅罕依爾是阿克巴的兒子，阿克巴希望這個兒子在未來的帝國中，將能融合印度人以回教的氣質，使之帶來純一和協調的性格。

雅罕依爾於一六〇五年承繼了皇位，在他統治時期的繪畫，題材上稍和十六世紀不同，乃以描寫帝王的生活，或帝王頭上鑲著眩目的珠寶，誇耀其承繼的權力和威武者為多。在技巧方面，則採用很巧妙的背景，而使主題突出。類似這種題材的許多傑作中，還可以看到當日的繪畫和我國相同，往往並不完全借助於色彩，而主以線條表現。除此而外，雖也有用強烈色彩者，可是由於係用自然筆調，其所構成的裝飾化構圖，使華麗的畫面中，也帶有樸素之感。

最後王朝的統治，終於落到雅罕依爾兒子沙雅罕之手。在東方歷史中，他是以攝理國政聞名。在這一個朝代，印度藝術比之前一代更為出色，他用石粒嵌入石塊砌成花邊，精緻之中，又兼有簡化的情趣，不過這些砌石和嵌鑲工作，據說是他從意大利找來的工匠予以加工的。這種精緻而特出的藝術，使後人認為回教藝術的傳統。

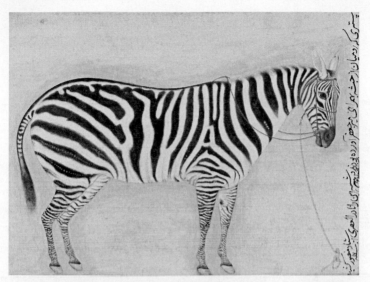

《阿比西尼亞的斑馬》，印度古代採用自然主義形式的繪畫，現藏英國倫敦維多利亞博物館。

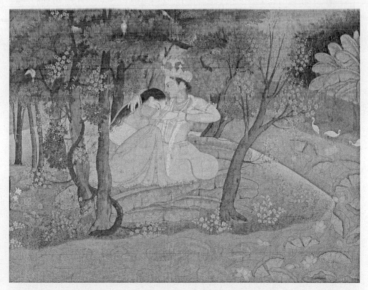

《幽會》，印度1785年作品，現藏英國倫敦維多利亞博物館。

在沙雅罕的朝代裡，摩格爾帝國的內部是最安定繁榮，在歷史上可說是太平年代的最高峰。沙雅罕在晚年時為其最疼愛的幼子阿部茲甫所篡位。篡位後的兒子在他長期統治印度期中，雖然仍能維持著帝國的威儀，以及擴大了疆域，但由於政治力量過分擴展的結果，反致四面樹敵。他對於平民所崇敬的回教教條，自己未嘗遵守，即其子孫亦然。從此藝術的提倡日漸衰落。畫家們先後撤離城邑，以後即有作品產生，已不復有性靈之作。

當摩格爾帝國瓦解以後，喜馬拉雅的小王國，在十九世紀初葉最為動蕩不安。這些國土雖是一片美麗的平原，而這平原，卻是處於崗巒和深谷之中，同時不斷受到斯克 (Sikhs) 和高加索族的掠劫，與波斯、阿富汗的欺凌。

迨至波斯那特・沙王 (Person Nadir-Shan) 打通了東方貿易路線之後，才使喜馬拉雅各小王國繁榮起來。

在過去動亂的時代中，交通是非常困難。當日從事文藝的人，都不願離開首邑，因為他們仍可挾技以求新統治者的青睞。由於藝人和貴族的結合，使當日產生了不少的傑作。

印度在十八世紀初期，其作品可以分為兩派。其一乃如前所述，所謂摩格爾族的作風，它是由回教或波斯傳入，採用黑白分明的結構，以東方固有的線條作畫；另一種是印度原有傳統的作風，採用主觀的色

彩，特別具有象徵或幻想的性質。這兩派的繪畫，雖或相互影響，但絕不混淆。由於當日貴族執行印度教的關係，致使印度藝術在十八世紀以後，具有印度傳統作風一派的繪畫，比之回教派更為風行和占著重要的位置。

音樂、舞蹈、狩獵、沐浴和戀愛，是印度當時執政者的娛樂，因是他們最欣賞的繪畫，多是屬於愛的故事或者毘淫奴神現身圖等，這些繪圖，印度教徒們認為是豐盛和快樂的象徵。

但也有一些繪畫，是採取嘲笑、兇惡、煩惱為題材者，但通常都是表現仁慈和愛的方面為多。

《湖畔》是十八世紀的一幅繪畫，作者描寫當時上流社會生活的一幕。一個少女在湖邊沐浴，婢奴們圍繞著她奏出幽揚的歌曲或歌唱，她一面吸食壺煙，一面和一個正陷在愛情中的女子傾談心事。這群少女都是知己，大家聚集起來共訴衷曲。

少女們這種聚合在一起的場面，在印度當日封建思想的時代中是不常有的，因為印度的貴族少女們，平日都受到嚴密的家庭監視，她們都需由父母擇偶，戀愛只有在夢寐中歌頌，或由詩人傳誦她們命運的悲哀。

另一幅題為《荷塘》的繪畫，也是屬於幻想繪畫之一。一群少女們在長滿了水草的塘裡游泳，粉紅的荷花，雖然生長在汙泥裡，但並不為汙泥所染，它是

象徵著純潔的人類生活在混濁的世間中。

《幽會》的一幅（見本文附圖，一七八五年的作品，現藏倫敦維多利亞博物館）是描寫戀愛的插曲，每一細節的刻劃，都具有象徵的價值。翠堤上長滿了車前草，溪水激流象徵著情慾的衝動，荷花代表愛情陶醉的聖潔，描寫愛的至高無上。

上述的繪畫便是印度幻想派的代表，不少人認為這種「愛」的傾向性的繪畫，是違反當日印度社會的思想，但是我們切不可忘掉自然與人類之間，存著的「幻想」意識原是一致的。

自從十九世紀印度落入英國的掌握以後，印度藝術的風格，漸次被西方技巧所渲染。當年一部分的王族與世系，雖然仍能照舊幸福地生活著，但印度藝術的傳統精神，已是煙消雲散，永不再來。

（五十五、四、西貢，原刊五十五年七月號《皇冠》一四九期）

我學水彩畫的經過

　　有人說過:「人生要想得到真正的快樂與安全,不一定就是要有財富,如果你能找到一種正當的娛樂,同樣地也可以享受到豐富的人生。」不過,這種娛樂,最好不要視它為消愁解悶,而要當它是一回事,加以徹底研究才行。如是日子久了,這種娛樂,無形中將會成為一種有用的專門學問。

　　狩獵、音樂、繪畫、集郵以至園藝,都是一種實實在在的娛樂,但是繪畫,似乎比較最容易學習,而且也不至耗費太多的時間和金錢。

　　繪畫之中,尤其水彩是最適合於業餘的學習,因為它比油畫輕巧,畫完以後,收拾起來,實在方便得多。

　　我忙了一個星期,星期天獨個兒背上畫囊,跑到郊外,陶醉在大自然裡,只要把畫筆一揮就會聚精會神地一直畫下去,一週工作積下來的厭倦,自然消失殆盡。

　　遠離塵囂的都市,踏進原野,你將會感到造物主對我們的賜予——簇葉上的甘露,溫暖的陽光,纏綿的漣漪,柔軟的微風……大自然一切的一切全賜給了我們,人生該是多麼幸福和快樂!

　　但是大自然，有時也有風雨暗晦之日，而在我們人生的旅程中，當然也會遭到坷坎之途。我在十六年前，正是一個三十四歲的中年，當時我的境遇，一度非常不得意，好比一隻破船，被擱在一邊。

　　有一天，我和朋友趙不濫邂逅途中，他給我打趣地說道：

　　「中山堂有個工程師在開畫展，為甚你不也開一個啊！」

　　當年的那位建築工程師，就是香洪，他可說是我的啟蒙畫友。

　　我很小的時候就常計劃離家出走，沒有受過正規的中國教育。自從開始學習繪畫以後，不久便認識了不少畫壇先輩，從他們那裡，才學到很多學問，補我對本國知識的不足。

　　這樣過了兩年，遇有休假，就到臺南或更遠的地方作畫。臺南是本省的古都，最能誘發詩歌和繪畫那種幽思之情，我尤其喜歡跑到孔廟裡作畫，我愛它那種平安的氣息，崇高與肅穆，常常使我留連忘返。

　　我經常獨個兒作畫，我想，每當一個人急於成功一件事，孤單和寂寞，似乎是必要的。一九五〇年，我在孔廟所作的一幅《寂殿斜陽》，是最初入選省展第五屆的一幅畫，我在畫題說明欄中這樣寫著：「臺南孔廟的正殿和後殿，隔著一條凹下去的石院子，院子裡的青草，淹沒了石縫。象徵著平安的朱色廟牆，襯托

著金紅的圓柱，色彩和情調，多麼可愛與調和。我從神龕的一角，盤在地上作畫，『我倚暖了石階，石階涼透了我心坎』。深秋南國，氣候還是很暖，簷前的一群麻雀，啾啾地在晚風中追逐；滄滄的夕陽斜影，畫出寂無人語的淒涼。」

記得接到省展寄給我一封入選通知書時，這分歡喜真不知藏在那裡。從那年起，我畫畫兒的信心也益堅。我的老友楊永剛為了祝賀我首次入選，特地從日本給我買了一套嶄新的畫具。

在我二十年的作畫生涯中，我以大部的時間作理論方面的探討。我確認任何一件工作或者嗜好，必需認真去做，同時還要抱有研究的態度才行，即實際與理論必須平衡，同謀發展，如果取一而捨一，即使可以成功，定是倍費時日的。

有謂繪畫係建築在靈感上，它是無需任何理論和分析的，這種觀念似乎是狹窄了一點。因為我們勿論學習任何一件事，有了理論以後，對於經驗更能增加領悟的知識，也唯有從理論中得來的東西，才能獲致深刻的體會。

娛樂之中，繪畫和漁獵一樣，比其他事物更能促使你了解自然。一個畫家所看到的世界任何的一面，是和普通人的看法不同，畫家沒有一般常人那種無謂的喧嚷，他會在多年的繪畫修養中，變成了生活在另一個世界裡的人，即使他跑到最髒地方的跟前，相反

地，他是具有另一種冷靜的思維和哲學的觀賞。

　　我因為繪畫，忘記了人生許多痛苦。我由衷讚美大自然的恩賜和偉大；因此我對自己渺小的生命，不論是悲喜和哀樂，也將視它為美麗的一首詩歌。

　　　　　　（一九六三年聖誕夜，原刊五十三年正月號《中學生》八四期）

水彩技巧的祕密

　　一般水彩畫法的書籍，只談到用水、設色以及如何掌握時間，或者乾畫和濕畫的基本方法。其實水彩畫法的變化很多，不少的「特殊技巧」，都是普通書本中沒有記載，而又是我們所想像不到的。

　　水彩顏料略可分為染色性 (Staining Colour) 和非染色性兩種。非染色性原料是一種微粒狀物質，作畫時浮游在紙面上，黏著力的強弱，乃依顏色性質不同而異。例如較粗微粒的天藍，用於滑面紙時，往往由於重疊他色時，底色便會被拖起。

　　染色性顏料係由染色化學配合而成，凡屬此類顏料，大抵是絕對透明。由於這種顏料直接將畫紙纖維染色，故當重疊另一遍顏色時，就無脫落之處。這種顏料，即使非屬純粹的染色性，或由不活潑的性質如 Aluminum hydrate 或 Chalk（習稱 Sakes）者一經塗於紙上，幾乎是永不脫色。

　　可是不少的染色性顏料，也有依廠家的不同，性質相差得很遠。按 Carl Schmalz 的實驗結果，認為美國目前出品的顏料，兼具染色性和透明的性質者甚少，其中品質較為良好，僅以 Alizarin Crimson, Pathalocyanine Blue, Indian Yellow 等數色而已。

色素顏料　　　　　　染色性顏料

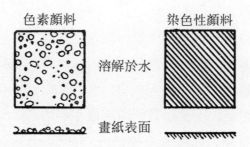

溶解於水

畫紙表面

未經洗水　　　　洗水

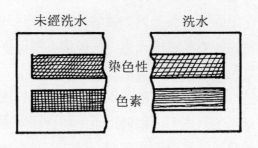

染色性

色素

不透明 ── 透明

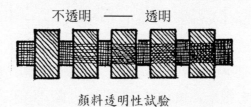

顏料透明性試驗

⑴染色性試驗——此法將各種待試驗的顏料，在畫紙上均勻地塗成若干行，待乾後將紙截成兩半，把其中半張浸在溫水中，以畫筆輕輕洗滌，然後取出待乾後，與未浸洗者的半張作一比較，則可測知顏料染色力的強弱。

⑵透明性試驗——此法在一張潔白的畫紙上，先用 Higgin 墨水畫一長條，闊度約吋許，待其乾後用細號扁筆，將待試驗的各種顏色均勻地重疊於黑條上，待乾後，則可測知它的透明度。譬如不透明性質的Cadmiums，黑條就被掩蔽，具有高度透明性者，黑條仍甚明顯。

水彩特殊效果，可能是今日水彩畫家，另闢蹊徑的一支新力量。茲將我所知和我試驗的結果，分列於下，以供參考。

剝落法——一般水彩的剝落法係用橡皮，使畫面暗調的地方變成明調。根據這個啟示，我們對複式手法的水彩畫，經第一次著色，俟它乾後，再用沙紙(Sand paper) 輕輕地把整幅畫面磨擦一次，而重著二次顏色時，可使畫面呈斑點效果，此法只限於堅硬畫紙，臺灣畫紙是不能應用的。

瑪瑙石的應用——欲使畫面顯出強光閃爍的效果，例如表現炎夏被烈日照耀的沙灘，就是用瑪瑙石熨壓出來，而使紙質顯出反光效果。此法以鬆質的粗面畫紙效果最佳。

描寫鳥籠、獸檻、電線、或雨絲等，可用小學生的白色蠟筆，先在紙上輕拉線條，施色時則可留下紙的底白。

染色法──用染色性顏料先將畫紙染色，這種方法，有用單色染紙，或複色染紙。染紙時也有全面染色或局部染色，依題材的不同，染法亦異。普通多為將輪廓作妥後，才在畫面上染色。

浸紙法──浸紙法為濕畫法之一，我的全套「中南半島繪畫」，就是使用這種方法。應用此法最能把握氣氛，法將畫紙浸在水中，依紙質的不同，使紙質浸透需時半日或一夜不等，然後取出平鋪在畫板上（最好係大玻璃板），趁水未乾，即利用紙上的水分，由錫管中擠出顏色，直接畫在紙上。俟其半乾，然後再用畫筆勾勒輪廓，這種複式畫法，每幅畫要經過三至五次方能完成。

粉彩法──此法可分為三次或更多次的著色，亦為複式畫法之一。即在第一遍著色時，先將對象的明暗清楚畫出，待乾後再加第二遍色，這遍色是分析細部或使設色複雜化的工作。第三遍只把暗部加重即告完成。採用這種方法有在顏料中加粉再加蛋白者，其效果能使畫面更顯光輝。

加漿法──此法係用漿糊與顏色混合，或在水中加稀薄之漿液作為媒劑。它的優點是使色彩趨複雜，使畫面顯出特有趣味。

沉澱法——此法可使畫面顯出一種極美麗的紋理。其中一種方法，係用橡皮或硬紙磨擦紙面，將紙平放畫板上用多量的水塗色，待乾後自然會產生規則的紋理。這種沉澱現象，如係局部擦抹，在局部即現沉澱現象，可使畫面顯出更多變化。

另一方法，係用粗面畫紙，先在紙上塗清水，即加白粉，同時將不透明顏料 (Tempera) 塗上，將畫板左右動蕩，待乾即呈沉澱現象，其效果和前述的磨擦法無大差異。

滲透法——此法目的係使畫面呈斑漬。此法將整張畫紙放入水中浸濕，然後取出平鋪在畫板上，故意在板上留下氣泡，趁紙未乾塗以顏色。畫紙貼在板上的部分，顏色因滲透到後面，因而沖淡。留下氣泡的部分，因顏色不能透過，故顯色較深，乾後則成極自然的塊狀斑漬。應用此法唯有輕磅畫紙（如木炭畫紙）等才能適用。

紙印法——此法主要目的係使畫面呈龜裂，其效果一如蠟染所產生之龜裂或縐紋。此法將畫紙浸在水中，使充分濕透，然後取出平放在玻璃板上，上敷棉紙，再行塗色。依棉紙厚薄，或在黏貼時手法的快慢，而所得的縐紋粗細效果不同。此外，亦有先在紙型上塗色，再印在畫紙上，可得蠹巢的效果。

星點法——此法係趁畫面未乾以前，將畫放平，用輕油噴射，浮游在畫面上的非染色性顏色，由於油

滴的張力，遂隨水分沖開，而起極規則之圓形小點。如需局部噴油，畫面上覆以紙張即得。

定形法——在濕紙上勾勒線條，或塗塊狀色彩時，往往由於水分不易控制，致使你所勾勒的線或塊狀隨水流變形。控制方法，可使用理髮店中的吹風機。吹風時不宜與畫面過分接近，否則會將顏色沖淡，距離以熱風能到達紙面則足。除此法外，尚有在水中加酒精（可備水盆兩只，一為普通洗水，一混酒精），藉使顏色尚未被水流沖淡以前，畫面即為酒精揮發呈定形狀態。酒精和水的比率多寡，乃依天氣的乾濕而定。

水中混以甘油 (Glycerin)，可使畫面上之顏色乾燥時間延長。甘油量不宜太重，每十安士清水，混一滴甘油，則可見效。如在同一畫面上，同時使用酒精與甘油（需備三個小缸），可以獲致更奇特的效果。

除上述外，尚有使用橡泥 (Rubber cement)，作為畫面的預留底白。使用 Craftint Deco-Write 在未乾的水彩畫面上，可以畫出極美麗的粗細均等線條。水彩是繪畫中比較最難的一種技法，如你試驗，也許經過要多次失敗以後才能成功。

近二十年來的臺灣畫壇

臺灣畫會的誕生

近二十年來，臺灣畫壇的蓬勃茁壯，比之過去在大陸時期的三十年間，更顯得欣欣向榮。尤其在晚近的十年中，受了現代歐美新穎作風的刺激而力爭上游，臺灣二十多個畫會，就是受這影響而產生出來的。

畫會之中，組織最大者是中國美術協會和中國畫學會，前者著重於藝術運動，後者則著重於學術研究，而其他若干畫會，則為專題研究的一種小型組織。會員包括各種職業和各階層的人。除臺灣地區外，尚有一部分的畫友是香港、菲律賓和美國的華僑。

回顧我國倡導藝術教育以來，迄今已有五十年歷史，在此悠長歲月之中，就不知幾經變遷。由於時代背景的不同，我們不妨劃做兩大時期，即以民五年至三十七年以前作為前期，三十八年以迄今日作為後期，俾對我國畫壇的演變，作一概述。

我國前期的藝壇

談到我國畫壇的滄桑，自應回溯到民五年，陳抱一最初把西畫的理論從海外帶回來，繼之有劉海粟在

上海美專倡導藝術的革新運動。

杭州藝專可說是我國早期繪畫思想革新的溫床，作為此溫床的保姆林風眠，他所推動的工作重心，便是試藉西畫的技巧，表現我國民族的特性和風格。

民二十年，畫家龐薰琴、張弦、倪貽德等創辦「決瀾社」，這是我國最初的一種畫會組織。迨至民廿六年，抗戰軍興，文化藝術界在政府號召之下，集中力量，組成了一個藝術隊伍，在後方展開工作。

當日他們雖以新寫實的畫風，表現抗戰主題，但對於純學術性的藝術研究，未嘗稍懈。當年由林風眠、丁衍鏞、李仲生、趙無極等在重慶舉辦「獨立美展」，不啻為我國拓展現代藝術的先河。

抗戰勝利後復員的幾年間，由於另一個內憂外患的來臨，人民生活動盪不安，因而藝運一度降至式微狀態。

我國後期的藝壇

民國三十八年，政府遷臺，人民生活漸趨安定，教育普及，藝運因之有如久旱得甘霖，遂又迅速地滋長萌芽。

在這篳路藍縷的時期，除了教育廳每年舉辦「全省美展」外，何鐵華首先在臺北創辦「廿世紀社」，推行新藝術運動，並附設研究所，發掘新人，獎勵後進。民四十一年，胡偉克創立中國美術協會，舉辦反共抗

俄美展，掀起全省藝運高潮，該會除舉辦上述畫展外，每年尚扶助藝術工作人員出國深造。

自此各畫家為便於對學術研究及交換意見起見，依藝術部門的不同，組成了小型畫會計有廿餘團體之多。

前衛繪運的茁起

前衛繪畫運動的誕生，應回溯至民四十年，即李仲生最先以清新、樸素而堅強的風格，在臺北中山堂展出，接著便是劉獅、朱德群等的「現代油畫展」堪稱為臺灣對藝術最初革新的展出。

同一時期，丁衍鏞、陳士文等另在香港培育幼苗，並展出表揚思想自由的作品，而遠涉重洋的趙無極，也在巴黎為我國人爭取一份光榮。

民四十三年呂基正、楊三郎、廖繼春等創辦「臺陽畫會」及「青雲畫會」，首屆在省立博物館展出，同年較為知名的畫家如朱德群、趙春翔及林聖揚等，先後離臺出國深造。

在民四十三至四十五的三年間，臺灣畫壇一度又趨沉寂。除了「全省美展」，「自由中國美展」及「臺陽」、「青雲展」外，僅有李芳枝、郭豫倫等所舉辦的「聯合西畫展」，點綴著畫壇的輕微活動。

迨至民四十六年，年青的一代如夏陽、霍學剛、歐陽文苑、吳昊等，竟以異軍突起的姿勢，舉辦一個

劃時代性的「東方畫展」，並在臺北展出，所有作品均帶有極端前衛意味和突破保守的畫法，而使人們視感為之一新。

同年，莊喆、陳景容、鄭瓊娟、顧福生、劉國松等組織「五月畫會」，他們的作風，追隨著東方畫會朝向新的嘗試。他們今日在臺灣，已代表著一個「新一代」的團體。

是年「第四屆巴西聖保羅國際雙年展」，日本舉辦的「亞洲青年畫展」，開始同時邀請我國參加，由我國最年青的一代如莊喆、曲本樂、楊英風、施驊等遴送作品，這是我國畫家擠入國際藝林的先聲。

民四十七年，胡奇中、孫瑛、馮鍾睿等成立「四海畫會」，會友全部是海軍青年士官。同年楊英風、秦松、江漢東又成立「中國版畫會」，上述兩個畫會分別在臺北舉行畫展。

民四十八年，筆者與張杰、吳廷標、香洪、胡笳組織「聯合水彩畫會」，並邀請畫壇先輩劉獅、梁中銘等參加，民五十三年，畫會由於經濟拮据，無法舉辦年展，繼由王藍向教部籌資，挽回了畫會的厄運。今日該會畫友遍及國內外，成為臺灣畫會中，擁有會員最多和最龐大的學術研究團體之一。

繼此後者，有張義雄、黃新契、張淑美等所組成的「純粹美術會」，張熾昌、黃歌川、蕭仁徵、祝頌康、吳兆賢、趙淑敏、吳鼎藩、文霽等組織的「長風

畫會」，李立德、張道林、劉煜、劉予迪等組織的「集象畫會」，莊世和、陳甲上等組織的「新造型畫會」，江義雄、吳忠雄、謝松筠等組織的「蘭陽畫會」等，亦先後相繼成立。自是畫會遍及全島，而各畫友亦得藉此經常互通訊息。自民四十九年至五十一年的三年間，每年平均有大小畫展計三十八個。

由於臺灣數年來的努力，終使國際對我國注意。自民四十九年以來，每年均接到各地國際展的邀請，例如較著名的威尼斯國際展、聖保羅國際展、美國的古根海展、菲律賓的年展，均由國立歷史博物館辦理，遴送作品或派畫家前往參加展出。

民國五十年，美國新聞處為中國畫家舉辦了一次盛大的「當代中國西畫展」，為中美文化交流添上一頁佳話。本年香港雅苑畫廊將臺灣作品運港展出，為國際人士訂購一空。最近日本水彩聯盟協會福山進、柴原雪等來臺接洽，擬在國家畫廊舉行「中日文化交流畫展」。

歐美方面已將作品運臺展出者，有「龐圖國際藝術運動展」、「世界水彩畫展」等，可謂盛況空前。

未來的展望

無限廣闊的太空，人類已不難身歷其境，由於電子顯微鏡的發明，使我們視覺已擴大數十萬倍，又由於數千分之一秒的高速攝影成功，使我們肉眼看到難

以置信的影蹤。這些「新視覺」的影響，使我們對造形與審美觀念為之一新，故今日的繪畫，不論在表現或技巧方面，已大異從前。

回顧近十年來，臺灣畫壇為配合工業時代要求，對美育推行的成果，以及對藝術革新的成功，是令人感到欣慰的。根據國立藝術館的統計，臺灣的專業或業餘畫家，計有一千四百餘人，大小畫會有二十七單位之多。為了促進中國畫壇的發展和發揚光大，出版界如《作品》、《自由青年》、《新文藝》、《勝利之光》及《皇冠》等雜誌，倡導現代藝術運動，均不遺餘力。

了解二十年來中國現代畫壇的得失和思潮的演變，將必有助於美育的改進。我國藝術未來之拓展有期，筆者不勝致其預祝之至意。

（原刊五十二年二月號《大學生活》）

臺灣紀獵

如你藉游獵而寄意山川，不以濫戮生命為取樂的話，那麼狩獵該和繪畫、音樂一樣，它也是藝術；而這藝術，同樣地需要毅力、技巧和學習的。

當你踏進了濃蔭蔽日的叢林，我想任何人將會不約而同，齊聲讚美她，賜給我們人生的啟示；正如你每天早上祈禱一樣——讚美大自然教給我們的學問，不是從書本中可以得來。

奇麗的仙境

在橫貫公路還未開闢以前，我每年取道嘉義轉觸口，再從觸口進入山田管轄一帶的山區游獵。由觸口背著笨重的行囊，跋涉崎嶇的山路，逆著八掌支流的上游而上，再深入山美村的獺頭，大約需要一天光景。獺頭亦即位於玉山和關山之間，這條道路，是當年由南北線進入山脈腹地唯一的捷徑。

終年長居在塵囂都市，生活平淡無奇的人，一旦踏進了叢林，你將感到自然的崇高和生命的自由。周遭全是深綠的簇葉、寄生和附生植物，蒼籐蟠結，把濃蔭織成在旋律中盤旋。無數高山黑蝶迴翔其間，啄木鳥斷續地敲著朽木，昆蟲匍匐於腐葉和濕苔之上，

幽暗而潮濕的叢林，原是爬蟲和野獸的領域，人類踏進牠們的地區，只知盡情享受，而罕有承認自己是侵略者。

各自遵循著物競天擇的定律，力爭上游，賴以為生。

原始林中，不知幾許年來，難得陽光的普照。植物互以最高的速率生長，藉以奪取陽光。然而不管怎樣彼此鉤心鬥角，唯獨蘚苔和羊齒，倚著石炭紀祖代的遺傳，維持著傳統的陰生，反而欣欣向榮。

初冬的十一月，密林的深處，有時你可以看到黝黑的華蓋下，閃爍著一片火織的燭光。當我初次看見它時，疑是置身在童年所讀故事中的仙境，奇麗的景象，不禁為之震慴。這種似菌而非菌的植物，嚮導們叫它做山月陀（譯音），在一枝直徑吋許的花莖上，長滿了粒粒的紅珠，每莖出土約四五吋，由於密集的生長，好似紅燭鑽地燃著火光。

初時我疑它是有毒的植物，細看卻見幾只胡蜂停在花莖上，吸著一粒又一粒的蜜汁。我們祖先的許多學問，何嘗不是從牠們那裡學來的。

森林之謎

叢林之中，每一根折斷的枝椏，每一塊翻轉的亂石，每一片混濁的泥潭，和每個似隱似現的足跡，都是在告訴你叢林的主人翁——禽和獸棲息的故事。

人們生活在叢林中，和住在都市最顯著的異趣，便是覺得夜長日短，好似時鐘撥快了幾小時。

叢林生活唯一的問題，便是水和火得之不易。我遍踏鹿谷山區的數十方里，從未發現過一處滴泉。如

果不是事先準備營火，你休想找到枯枝。每當我睡時火光熊熊，成群的黑蝶，向火光飄來，黎明早起，屍骸遍地，灌木叢間，到處閃著片片藍光。

深夜的叢林，顯得稀奇的黝黑，同時也瀰漫著喧嘩，有如白晝的都市，熙攘人潮。大部分的動物，晝間都喜歡藏匿起來，唯恐洩漏行蹤；及至夜裡，彼此同時宣布本族的繁榮，其中尤以牛蟬的怪叫，終宵不斷。每當深夜，常有斷續的沙沙倒樹聲，傳自遠方，彼此起伏。這種怪響，直至今天仍然是一個謎。

生命的呼聲原是歡樂的，唯有處於荒野之中，始能辨別它的悲愴。我常在疲憊的夢中，給稀疏的鳥啼驚醒，深怪造物主為甚偏偏賦予一切的啼聲，如許淒涼。

叢林的法律

黎明和薄暮，原是出獵最好的時光，可是有些動物如貓狸，只有在深夜才容易獵獲。在夜裡出獵，唯一的威脅，就是林壑中無聲殺人的毒蛇！

一般人對於野獸的猙喚從不以為懼，但對不滿三尺飯鏟頭的嘯聲，便會不禁毛髮悚然。山胞奉為神明的百步蛇，是毒蛇中最大一種，體重約三四公斤，傷者眼鼻出血，及至血止便立即死亡。龜角花、赤尾屬於血液中毒，飯鏟頭屬於神經中毒。這類爬蟲對於造化主給了牠們致命的武器而意猶未滿，還要披上一件

使人難辨的花袍。

　　若是被百步蛇、兩傘節一類咬傷，死亡率則更高。聽說曾有一個給竹葉青咬死，牠竟是一條出生不久只有兩吋長的幼蛇。因是在你踏進叢林，必須入境問俗。毒蛇置敵人於死，原是叢林的法律，人類是無由干預的。

可愛的小動物

　　深林中最逗人歡喜的莫過於松鼠，山胞叫牠們做山鼠。山鼠雖屬嚙齒類，但性情和家鼠不同，僅僅憑著一簇大尾巴，看相已夠人喜歡，同時造化者賦予牠們聰明和伶俐，幾乎有時人類也不及。記憶抗戰期間，我在雲南曾經養了一頭松鼠，當年我很少有機會洗澡，全憑牠在身上爬來爬去給我抓蝨子。

　　每當薄暮來臨，可以看到牠們結隊成群，追逐在密葉叢間。牠們並不怕人，用普通鼠籠也可以捉到。

　　此外還有兩種大飛鼠，常見者為棕紅色，另一稀種為白色。數年前報載美國曾以美金二千元徵求一對活的白飛鼠。這些飛鼠在腹部和四肢之間，長著一塊膜，功用和滑翔機相似，可以從一棵樹巔飄落另一棵樹梢，距離可達六七碼之遙。

　　水獺和穿山甲，身價亦高。水獺是棲息在東部山澗，牠知道將堤防築成拱形，藉以加強對水流的推力；土木工程師只知崇拜發明拱門的人，殊不知水獺在千

百年前，早已應用拱門的技巧。

　　臺灣貓科的動物有多種，常見者有九節狸和菓子狸。九節狸的尾巴有九個黑圈，因而叫牠做九節。菓子狸不似九節狸那麼貪婪與兇暴，很容易馴熟，目前每隻售價約五百元。

　　菓子狸愛吃山中的野柿，野柿高約數丈，我最喜歡在夜裡獵狸，黑夜裡牠的眼睛會發出兩道青光。當你藉著強光的電筒用來福瞄準時，牠從樹巔掉下來的聲音，響得和擂一下破鼓一樣。

　　魯古石，顧名思義，可以想像這個山頭是一幅峰高萬丈的圖畫，那裡一片石灰岩層，嶙嶙危立，蔚為奇觀。我曾經在此獵到一頭大鷲，展翼闊度五呎三吋，牠是棲息在本島高山中，稍次於禿鷲的巨鳥。

　　民國四十二年我承溪州幼稚園的委託，曾到山區捕獵一些小活獸。在臺灣捕猴子，風俗和馬來相似，在陷阱的地方要先焚香向山神祝禱一番，然後山胞才肯動手。陷阱周圍的灌木，均去細枝留出枝頭，然後在枝尖上插上番薯、香蕉，先行引誘，讓猴子習慣了新環境，才進一步再引牠們入陷檻。那次我們捕到了一個家族，大大小小連吃乳的一共六隻。

造化者的公平

　　白晝的叢林，是多麼恬靜與和平，其實身處其間的動物，卻是無時不在搏鬥與掙扎之中。這種物競天

擇，適者生存的定律，一直進行了千百萬年。

　　肉食者的鋒牙利爪，是由牠天賦的本能，經過千百萬年的進化與磨練而成，但奇怪的是牠們世世代代，守著造化者給予的天職，經常維持著同族一定的數目。臺灣的石虎（山貓的一種），每胎生產小孩，都要比羌為多（羌每胎只一子），但在冥冥中有種非常玄妙、而且是看不見的天然力量，當小石虎還在撫育的懷抱中，造化者便悄然把牠攫去；如果大自然不是這樣維持著平衡，那麼草食的小羌早就給牠們吃光了。

　　同時在另一面，草食獸亦有其天賦的自衛本能。記憶七年前我在埔里大鼓石圍獵的一次，三頭獵犬自灌木林中搜出一對羌來，牡的被擊斃，牝的最後被獵犬咬死，當我循聲前往發現牠的屍體時，奶汁還在不斷地從乳房滴下來——我已意識到又在糟殘另一條生命。

　　獵犬只能察出成年野獸的體臭，無自衛能力的幼羌是不會發出任何氣味而讓敵人發現的。事隔多年，每當我憶及屍身雖死猶能滴乳，此情此景，不禁為之內疚不已。

　　許多草食動物自出生以至於死亡，時刻都被肉食獸窺伺著，這種生存方式，如果給意志薄弱的人看來，該夠人沮喪了；然而在牠們，事實並不如此。騷擾、恐怖與死亡，在命運中雖早已註定，但牠們卻有一種天賦——敏感、樂觀和忍耐，時刻都在應付凶險的來

臨。牠們更能疾走如飛，一旦逃出了敵人的追擊，便又慶祝重生。為了堅守著造物主賦予牠們的天職，繁殖得非常旺盛，傳宗接代，經常維持著傳統的美德與繁榮。

最危險的動物，莫過於受傷的野豬。臺灣每年不少獵人，就是因為獵豬，而喪生在牠們瀕於死亡邊緣的憤怒中。

靜穆、壯闊、自由

四年前我在北部的一次行獵中，幾乎喪失了生命。妻對我說：「人有好生之德，你這次豈非冥中因果？」

回顧我二十年來的狩獵生涯，該默謝上蒼祐我平安渡過。大自然賜給我一章又一章的知識，復予我人生說不盡的快樂；我愛叢林——我深愛著她崇高的靜默、壯闊與自由。

（五十三年中秋，原刊五十三年十月十八日《中央日報》星期週刊）

論中西藝術特質

緒　言

近十數年來，臺灣水彩畫家一直都在追求東方風格。其實，中國人自古以來，就視「美不存於形式」，這種主觀的思想，和西方美學上的「形式論」(Formalism)，根本就有很遠距離。反之，西方畫家想學東方風格的，就不知有多少。

中國人和西方人，先天上就有很大差別。今日臺灣水彩畫，是否具備著我國傳統精神，我想是毫無疑義的。進一步工作，就是怎樣把我們今日大時代的痕跡，能夠在作品中刻劃下來，才是最重大的課題。

自然美的禮讚

中西藝術思潮到底有甚麼不同，不妨從大自然的觀念做個分析。中國人崇尚自然，是屬於天性，只要看過去古人讚美大自然的歌賦，就不勝枚舉。

西方人對大自然的感受，程度就比中國人膚淺得多。就庭園而論，西式花園，都愛修齊的樹木，圖案化的花壇，一切都是「人工化」設計。可是中國花園就顯然不同，蒼鬱的樹木，儘量任它生長；嶙峋的石

塊，也儘量讓它散布得更自然。

西方人不僅對庭園布置喜歡人工化，即對於文學也如此，文學中對自然的歌頌，也常使它「人格化」(Personification)。中國文學則不然，形容婦女，常用「如花似玉」，而西方則用「天使」來形容美人。

說到神像，中國的觀音或關帝等造形，和西方的耶穌或聖母也大異其趣。中國人造像甚至傾向超脫自然，帶有神祕和深遠氣味；西方造像則接近人間，酷似現實而逼真。這些造形觀念，便是和自然審美程度有關，尤其大乘佛教影響我國思想至鉅，這思想是具有高超哲理的宇宙觀和儒家思想，而與西方的希臘主義 (Hellenism) 思想相對照。

希臘主義在歐洲，當十四世紀的時候，雖然一度呈式微狀態，但到了文藝復興的一段期間，卻又重新崛起，以後就一直延續到今日，致使西方藝術受它的感染甚深。希臘主義的精神，乃以希臘神話中的一種人間情思為基礎，而與東方佛教哲學相峙，從這裡看，當不難了解中西思想，在本質上就有很大區別。

中國書法和木雕

關於藝術的分門別類，在西方，略可分做繪畫、雕塑和建築，即所謂有形藝術。但在我國，除了上述三項外，卻多了一門書法。書法在中國，不僅和繪畫有同等的重要，而且被列在繪畫之前。

　　我國的象形文字，是先由物象，經過了人的活動組成的一種抽象造形。它和音樂相似，音樂就是脫離了物象，改由音律表達感情的一種抽象藝術。甚至舞蹈也一樣，它是藉旋律表現事物和感情。

　　由於我國書畫出自同源，因此我國都以書法為基礎。國畫的用筆要講求「筆氣」，且具線的伸展特質。西畫用筆講究的是筆觸 (Touch)，筆觸是一個點，屬於空間的靜止占有，只有位置，而沒有運動性質。

　　從線的伸展圖形，可以聯想到我國木雕都留有木質的紋理，中國人就是喜歡這些紋理，應用它來組成雕像整體的韻律。

　　至如西方的塑像，主要的手法係由材料堆砌而成，塑像的加工，頗類油畫或英國風水彩的筆觸，從一筆又一筆，一層又一層地建築起來。

　　由是觀之，大凡東方的藝術，不論繪畫、書法或雕塑，都是應用「線」的要素加以組成。根據 Kandinsky 的圖形心理，謂線是賦有「偶然」性質，在視覺上賦予游離、擴展與簡素的現象。西方的塑造手法正相反，尊重人為，故屬「必然性」；點是具有「空間個體」的性質，在視覺予觀賞者是一種靜止、繁複和重壓感。

　　但在西洋雕塑史中，還有一件事值得我們注意的，便是羅丹 (Rodin, 1840～1917) 以來，西方對雕塑的改革。羅丹創造了印象主義的雕刻，應用了外光主義原

理在他的雕刻上，即對雕刻的細部精確的表現，改變了採用自然物象映射在我們眼簾中的幻象，藉以校正視覺的誤差 (Error)；換言之，他就是依視覺的需要，把造形部分削弱或誇張。他從過去的精刻因襲中解脫出來，不殊為西方近世雕刻的一大革命。

我國自古迄今，對雕塑很少有改革，一直都維持著宗教神祕氣息，這種形而上的造形，也許可以叫它做象徵主義。

中西建築的特質

建築的結構，略可分為楣式和拱式。楣式的結構，係在兩柱之上，架一橫樑，然後在樑上，設金字形屋蓋。金字形屋蓋，是為直線形式。拱式作穹窿形，上蓋弧形屋蓋，是為曲線形式。

西方在古希臘時代，原是採用楣式，羅馬以後才改用穹窿式。迨至中世紀，拱式的價值又從新發揮，所有教堂都採用哥德式。直至文藝復興時期，楣式和拱式遂開始並用，但拱式建築，自古以來勢力始終不衰。在我國，除了城門以外，所有建築都採用楣式。

楣式在營造上適於木造，拱式適於磚造。西方建築自古採用拱式，固然和材料有關，但中國建築，喜歡木料和磚石並用。

哥德式建築的雕刻，非常細緻而繁褥，中國的殿宇，雖然也有雕樑一類的華麗，但整個形體重心，不

在細部的雕刻，而在建築穩重的造形。尤以唐代建築中拱斗的平衡，同樣地和哥德式具備崇高的優美。

如果從平面圖看哥德式教堂，可以看到它的造形有「求心」的傾向，中國的宮殿則具有「遠心」的性質。哥德式的尖頂指向天空，惟中國殿宇的屋頂，則向四方擴展。從不同建築的造形，可以看到中國的遠心形式，是象徵順應自然，西方的求心形式，則趨於人為的一種意向。

中西繪畫的特質

西方的繪圖，在文藝復興期以前，雖然已有不少優秀作品，但它的高峰時期，還是在十四世紀以後。可是我國在魏晉時期，山水畫早已萌芽，南北朝已出神入化。若把西方的風景畫和中國山水比較，前者的發展可說遲了兩千年。

由於西方的雕塑比我國發達，因是西方的繪畫受雕刻影響很深。西畫較國畫講求立體，就是這個原因。中國雕塑比不上西方，繪畫也未受雕塑影響；反之，中國的薄肉浮雕 (Bas-relief)，更富繪畫的意味。西方的浮雕肉厚，富量感，和油畫的風格相同。

西方描寫人物，喜歡表現人體美。中國寫人體畫，就不如西方。西方作畫注重表現筋肉和韻律，中國則注重衣摺和動態。這也是中西民族對人的美感著眼不同。

我國在唐代以後，描寫集體人物畫很多，但西方
以人像畫較為盛行。中國在唐代時期，人物畫已達到
成熟階段，山水畫的意境也趨超脫。例如王維的文人
畫，已知把哲學的意念轉入繪畫之中，如果拿西方的
Paul Klee 的「以文學匯入繪畫」思想來比較，則西方
文人繪畫的思想，比中國遲了一千三百年。

而且中國很早就有畫派，一如西方的主義。李思
訓的北宗山水和王維的南宗山水，就互相對峙了一千
多年。

唐代以前的繪畫係以色彩為主，唐代以後，由於
理學影響，其情況一如今日的「現代繪畫」思想，從
大自然的外貌，顧到內在精神。迨至元代，山水畫遂
由寫實轉向寫意，如果拿一百年前 Daumier 的作品和
我國元代作品比較，中國的「印象主義」又得比西方
早上五百年。

客觀主義和主觀主義

如上所述，我國繪畫思想的發展既較西方為早，
同時又是崇尚自然，故傾向於主觀主義；西方人思想
發展較遲，且尊重人間，故傾向客觀。按此回顧歐洲
一般藝術評論者所唱「理想主義」(Idealism)，其實並
非主觀而實屬客觀。因為一個主觀的理想係自表現主
義和象徵主義的關係產生而來，故主觀的理想主義自
有其獨特的立場，而與客觀的理想主義迥相反。

從中國民族對自然的感受，係一種「觀念」，即所謂觀念上的美，故中國人的理想主義是屬於主觀。西方人視美為「形式」，且以人間為本位，縱使他自稱為理想主義，可是在本質上，我想仍然是屬於客觀的。

中西繪畫的傳統技巧不同，較之思想的差異，更為明顯。西方人描寫人物，一定要模特兒寫生。畫風景，也得跑到郊外，這種「寫生」，中國叫它做「對看寫照」。國畫就很少有寫生，一般作畫都是倚賴記憶和想像的。不僅山水如此，畫人物也如此。譬如元代的王繹，他便是主張從回憶中畫肖像，他認為給一個正襟危坐的人畫像，不如靠他的回憶畫出來，會更生動更傳神。

由於中西繪畫方法的不同，因而所得的結果亦異，西方注意透視和立體感，故構圖較國畫拘謹。國畫全賴想像，採用散點透視，因之布局可以自由得多。

水墨的技巧

唐代以前，中國的繪畫以色彩為主，山水人物畫的作風，也比較寫實。唐代以後，則漸趨於寫意，同時水墨畫也興起，畫家的傳統思想，雖然早就崇尚自然，宋代以後，則更能顧及內在的精神，所謂昇華境界。

西方的淡彩性質，雖和國畫的水墨相似，但由於繪畫材料不同，它的效果到底欠缺 spongy 趣味，中國

人之善於畫水墨，除了傳統的思想影響而外，和所用的材料——宣紙似乎也有關。

中國水墨對擴散和游離效果，在趣味上固非西畫所能及；但若以「沒線法」來表現立體感的話，則水墨始終不如西方。要之，中國繪畫以「線」為作畫基礎，在表現的技巧上，未免受到很大的限制。西畫應用濃麗的色彩，不論是表現立體抑為空氣（遠近法）的趣致，其範圍到底比國畫廣闊得多。

國畫之中，也有設線傳色者，所收效果，雖不似西畫那般微妙，但中國人的落筆，卻有雄渾磊落的大膽性質，又非西方的傳統方法所能為力。

中國的藝術，遠至商殷已有驚人的成就，魏晉時代，山水畫便開始發達，唐代時期，人物畫已達成熟階段。宋代以後，繪畫已從自然的外貌進至內在精神，元代則由寫實趨向寫意的作風，可是到了明代以後，除石濤和八大外，竟很少人能繼續祖先的開拓精神。

西方藝術萌芽，雖然比我國遲了兩千年，但自十九世紀中葉起，印象派便開始孕育新思潮，自一八六三年以迄今日的百十年間，西方藝術之求謀上進，以及它對工業時代貢獻之大，譬如 Piet Mondrian 的色形還原理論，掀起了二十世紀建築的革命，Joan Miró 企圖以「言語符號」奠定世界永久和平，以及 Paul Klee 的「文學繪畫」倡導人性的美德等等。這些畫家的偉大思想，均足為我們水彩畫家借鏡。

結　語

　　由於今日大時代的需求，以及「新視覺」(New Vision) 的影響，如果照本文的分析，今日臺灣的水彩已具充分中國精神，實大可不必有何懷疑；因為每一個民族自有其自己的「母教」；既有傳統的思想，則作品在無形中自有民族精神之存在。我倒認為今日所患者，不在技巧表現的形式，而實於思潮。我們如何承繼祖先的拓荒精神，自創今日五十年代的新境，才是面臨的一項重大課題。

（原刊五十七年九月《文藝評論》創刊號）

印象主義繪畫分析

二十世紀的繪畫，是數百年來，最蓬勃的一個世紀，呈現了藝術史上空前的偉觀。這些形形色色不同流派的作品，不論它的形式如何，但精神都是源自印象。印象派思想和技巧的開端，應推杜米亞(Daumier) 為第一人。

繪畫觀念的三大階段

自從一八五〇年杜米亞 (1808～1879) 展出他的一幅 *Don Quixote* 作品，在當時最值得我們注意的，便是他對藝術以一種嶄新的觀念，並以一種有機體成長理論，創立了這項繪畫的根基——印象主義。

關於繪畫的演變，我們不妨從中世紀初葉以迄今日，試就各世紀繪畫的特徵，分作三大階段。第一階段即從十四世紀初葉至中世紀，這個時期的繪畫，是不知空間、光彩和質感的描寫，也沒有解剖學正確的要求。

第二階段，自十六世紀以至中世紀，這個時期才開始發現遠近法、身體和物質的映像。這些繪畫的要素，原在古代希臘已知的，它不過在這個時代再度的發現，因是我們叫這個時期為「再生」和「文藝復

興」。在這時期所謂「自然主義」的繪畫，係對人類生活中另一面的哲學、科學、技術等全部的自然，都支配在一個合理的原則下，而加以表現的。

　　自十六世紀以後的三四十年間，便是轉入第三階段的時期。這時期雖然依照肉眼所看到現實予以描寫，可是畫家同時也知道了主觀。從這思想中，他們發現了我們的周遭，所看到的並不是「事物的本身」，而是「事物的現象」；換言之，即沒有絕對的空間，只有空氣遠近法的相對空間 (Space of Relativity)。同樣地，色彩也是沒有絕對的對象色，而是一種相對的現象色。即在物質而言，也是沒有觸覺的物質性，我們看到的，也只屬於假象的物質性而已，這便是近代繪畫的相對律 (Law of Relativity)。

　　上述的理論，便是印象主義作畫重要原理之一，應用這項原理，應推杜米亞。從他的作品中，可以看到色調、畫風的理解以及畫家個性的表現，都非常顯著，故印象主義，實由他首開其端。

自然主義的六要素

　　在拿破崙時代，對於「回返自然」主義的最後反抗，即在古典主義中最值得注目的一個轉捩點，便是從 Giotto (1266～1337) 以至 Raphael (1483～1520) 的時期中，他們最初原是為自然主義建立了六要素如次，繼之不久，又想把它破壞並予摒棄。

$$自然主義繪畫要素 \begin{cases} 1.物質的映像——質感 \\ 2.身體性的映像——形象 \\ 3.空間的映像——立體 \\ 4.描形的映像——細節 \\ 5.解剖學的正確性——輪廓 \\ 6.對象的色彩——固有色 \end{cases}$$

他們脫離了自然主義以後，但又希望再度發掘自然主義以前的美。他們這種行動，實由於自然科學發達的影響所致。同時，為欲達到創作，必須同時向精神方面加以努力，否則作品也只有技巧而無精神，則作品自然是沒法脫穎而出。在那時期，最巧合的便是照相機的發明，由於這機械的產生，更促使繪畫的表現亟謀獨立。

繪畫分析

如果將 Daumier 的一幅 *Don Quixote* 作品和 Ingres 的一幅《泉》(1820～1856) 作一比較，當可看出後者所描寫的是沒有「氣霧遠近法」，由比較而看出 Daumier 的印象主義的思想到底是怎樣。即前者所描寫的空間，已知利用逆光效果，藉使畫面充滿空氣。他捨棄了「物質性的映像」，代之以強調「著色的物質」，畫中的毛皮和布質，皮膚和岩石，並沒有什麼分別。人體的四肢也沒有「身體性」，只表現其動作上的

「現象」，尤其他的筆觸，更能表現在他當日時代的偉大性格和創作力。這種明暗法的繪畫，我們叫它做外光派。

Daumier 的作品，如就解剖學而言，該認他為錯誤的。但是印象派的畫家們，原本就無視它，他們常用誇張和誤謬的手法，將自然形態加以變形，藉以作為對人生的一種戲謔和嘲笑。

因是，在印象派畫家們的「不依賴自然為形式，藝術自有其固有價值」思想中，對於「真」字的解釋，認為不是屬於自然科學，而是屬於人類精神性的東西。

我們對近代繪畫難於了解，印象主義該是難關之一。

Daumier 的相對律，一直就是這樣影響著百年來的繪畫思想。

印象時期的色彩觀

在 Daumier 的同時代中， Alfred Sisley (1840～1899) 對於 Daumier 的色調，卻認為有很大的矛盾存在著。即在繪畫上所用的顏色，不是肉眼所能看到的，因是他的繪畫，仍和欣賞者相距甚遠。他且認為 Daumier 並未應用到高貴的褐色和灰色，如果用色更能接近自然，則調子將會更近乎合理。

主張這「純粹的印象主義」者如 Sisley 和 Monet，都是在一八四〇年先後誕生，Pissarro (1830～1903) 則

生於一八三〇年，他們都是在同一時代，共同所要求
的目的，也和外光派畫家們所要求的無殊異。即為欲
表現「自然的光」，應儘量使畫面「再現出自然」。可
是他們又發現雖然使用強烈的明暗對比，往往並不如
理想般而使畫面達到戶外自然光線的明度。例如
Manet (1832～1883) 在一八六三年所繪的一幅
Olympia，它的黑白對比雖然很強，但較野外的自然
光，仍然要弱得多。

　　其實，在繪畫上真正求得外光派的光，還是從
Monet 開始，因為他在色調上稍加陰影，故其對比無
需有若 Manet 的強烈，但在畫面上已足顯出純粹陽光
下，所看到的風景有同等明度。

　　Monet, Pissarro 和 Sisley 最後到了英倫，再受到
Turner (1775～1851) 晚年的大膽色彩的影響，因是逐
漸以不混色的色彩作畫，而發展至另一嶄新風格的階
段——後期印象。

　　一八七四年 Monet 舉行初次印象畫展，因《日
出》一幅而得印象的名稱。印象雖指一般外光派的繪
畫而言，然而能夠切實將現實的景色，以自發的感受，
同時又將自然主義不完全的映像而表達出來，這才是
真正的印象繪畫。

　　印象主義的繪畫，如果以一個更切實的名稱，應
該叫它做「色彩分解」繪畫法。這種畫風，以後便影
響到 Seurat 另一色彩主義的「新造形秩序」。

此所謂「色彩新造形秩序」，它的原理和 Monet 的陰影明度原理相同，便是具有色彩的陰影。且他們之中，最值得我們注意的，便是當日的思想，正與今日「色彩論」相符，吻合光譜和補色對比的學說。

印象與自然主義的比較

關於印象主義的得失，按分析得結果如次。

㈠空間映像問題——前景和遠景用色多作同樣明亮，故欠缺焦點，而失去空氣遠近的效果。其次，由於「色彩繪畫」而利用「前進」和「後退」顏色；即前景用暖色，遠景用寒色。同時又由於應用補色關係，因而每組原色非常接近，故又失去色彩遠近法。由於上述兩項原因失去了空間感，故最後仍採納最古老的手法，而使用「線的遠近法」。

㈡體軀的映像問題——明暗的對比不夠強烈，故對體軀性的表現，自亦隨之減弱。

㈢質感問題——筆觸重厚，對質感及細節均表現不足。

㈣色彩的問題——既無自然主義的「對象色」，亦無外光派的「現象色」，故失去量感。

㈤比例的正確性問題——關於這一項，Daumier 似乎凌駕於外光派之上，正如 Sisley 在造形上，仍然保持解剖學的正確比例。

從上述的分析中，得知印象派雖然否定了質感、

細部、體軀性、對象色，但仍須維持著古老手法的線的空間遠近法和解剖學上的正確比例。

按此，可知印象派當日的思想，仍認為在自然模倣中，如果摒棄了自然主義的「六項要素」的任何一項的話，是無法表現任何自然形象。

但印象主義的特長，便是它在「內容」和「藝術上的技巧」兩方面，是比自然主義要特出得多。

（原刊五十七年一月《筆端》創刊號）

美術設計教育在臺灣

緒　言

國際美術設計教育協會 (The International Federation for Arts, FEA)，在二次大戰以後方始成立，本年第十七屆會議，將於八月在日本東京舉行，許志傑教授被邀參加出席，許氏為我國著名的設計教育權威，也是我國被邀出席最初的一人。

「設計教育」、「造形教育」以及「構成教育」等名詞，此在生產力中心的創立和師大尚未設立工業教育系以前，對國人還是很生疏。設計教育原是配合近代生活方式的一項專門教育，它不僅影響工藝以至工業的生產，同時在近代工業時代中，「藝術」和「技術」應有同等的重要。

設計教育的歷史

關於設計教育 (Design Education) 的歷史，我們應追溯到十八世紀末葉，在歐洲方面踏進了工業革命 (Industrial Revolution, 1770) 的時期，即自十九世紀初葉，自蒸汽機發明，過去的小規模家庭工業，遂由機械取而代之，由於大量的生產，故忽略了藝術的設計。

迨至十九世紀末葉，英國 W. Morris 有鑒於物質和精神的脫節，力求藝術和工藝 (Art and Craft) 合作，藉以挽救生活危機，這不殊是倡導設計運動的先聲。同時德國也創立一個建築和工藝的工作協會 (Werkbund D.W.B.) 團體，專為協調美術、工藝和機械之合作與統一。這種設計運動，接著在澳洲、瑞士、瑞典和荷蘭各地，也都先後掀起高潮，其中則以德國 Walter Gropius 所創立聞名世界的包浩斯 (Bauhaus) 為中心。Gropius 為使各學系的專業化，他消除了「藝術」和「工業」間，那種獨善的障壘和陳舊的職別觀念，而總合兩者新的合作，無疑地，Bauhaus 是一種新的藝術教育。近代的 Le Corbusier 教育思潮、L. H. Sullivan 和 Frank Wright 的機能主義（見拙作〈機能主義的設計〉，刊國立藝專《藝術論壇》二卷一期），都是由於包浩斯制度的推行而產生出來的。

包浩斯制度

包浩斯肇創於一九一九年，這所學校的科目雖以建築為中心，但對繪畫、雕刻、工藝以至於紡織，都列在統合的教育作為實驗。

Gropius 在其《包浩斯思想與實現》的著書中，略謂：「藝術不是不可以接受的，我們的藝術教育方法，授予他們的，該是原理的知識，和雙手的正確運用。」由於我們對藝術真諦的了解，原理的活用，則自能走

向「創作」之路；至如「技巧」的熟練，僅屬時間問題而已。

　　包浩斯的教育內容，計分三期：第一期為預備教育（半年），第二期為技術教育（三年），第三期為專業教育（不定），專業項目計有建築、繪畫、雕刻、陶瓷、紡織及其他，主要的共通科目為「工作教育」、「形態教育」及「設計理論」。形態教育的課程，有「自然研究」、「材料分析」、「構成原理」、「空間理論」、「色彩理論」等，這些有關觀察、表現和形成的教育，都是我國數十年來所未嘗見過。

　　Gropius 的教育觀，「作業教育」和「理論教育」相輔而行。他認為先鞏固這些基礎以後，對於材料的物理性質、設計原理，既有了理解，則自能解脫前人的極梏，由啟示而創作。

　　關於理論教育，當日德國分有兩大派。一派是 Johannes Itten 的革新教育法，由於他對東方的宗教思想發生濃厚興趣，因此他主張「向自然學習」，他的自然觀察和分析，著重於質感 (Texture) 和形態 (Form)，所謂感覺主義。

　　另一派 Moholy-Nagy 的教育思想他和 Itten 思想正相反，是一個極端主張構成主義的一人。他的理論是屬於幾何學的構成，所謂知性的 (Intellect) 合理主義者。

　　除上述兩派外，尚有主情派 (Emotionalism) 的

Kandinsky 和 Paul Klee 所謂表現主義者。包浩斯的制度，便是融合上列三者的思想，創出一種劃時代的教育方法。

正如 Juan Gris 所言：「每一個美學作品，是必能代表一個時間；每一件藝術作品，是必具體地表現出唯實和唯心的境界。藝術家的任務，就是美化我們的觀感，劃出時代留下的痕跡。」

我國的美術設計教育

我國自陳抱一在民五年把國外的藝術理論帶回國內以後，數十年間，一直就沿著舊法，著重於「指導」而輕「啟示」。這種指導的「範本教育」只能訓練範本的同型，如果沒有啟示性的原理課程，是不能使學生創作的。

國立藝專許志傑教授有鑒於斯，曾於民五十二年對設計教育擬訂了一項革新方案，修訂過去的教學科目，著重相關理論及實際科目之教學，以配合目前工業的發展。此為我國對造形設計觀念領域予以擴展的第一人。

同年王超光等亦成立「中國美術設計協會」，並舉辦第一次劃時代而有特殊文化藝術意義的「設計展」。除上述協會外，「黑白畫會」是美術設計較小型的畫會。廖未林、李再鈐、林振福、高山嵐、梁雲坡、黃華成、沈鎧、邱萬春、賴宏基、丁伯銘、張國雄等，

均為我國倡導美術設計新理論之最力者。

我國對構成教育的實施，還是三年前的事，也是藝術與工業結合的開始。這種造形的感覺和能力的培養和創作教育的新思潮，筆者認為只賴部分學校或協會的推行還不夠，如果使它發揚光大，還是有待各界社會和政府的支持，和通盤的系統計劃，才能成功的。

中小學校的設計教育

前節所述的近代美術教育，除在大專方面已略加以調變外，對於中小學校，目前仍未見改革。中小學乃與大專有關，因此革新的幅度，須先擴展至初級學級，然後對於一般國民的藝術欣賞水準，方能普遍提高。

因為美的欣賞，雖然是人類的本能，但為一種不自覺的行為。不過這種構成教育，固然不是包浩斯基礎課程那麼深奧，它該是屬於生活或遊戲中的一種美學習得的經驗，務使這種經驗，從少年時期便開始育成。這種意識的構成基礎教育，也許可以稱為「幼期造形教育」，將是適合於小學、初中或高中的教學內容的。

例如小學教師對於教育內容，要先了解：㈠兒童心理、㈡美術指導和啟發性計劃的確立、㈢學習活動形式的擴充、㈣設備的充實與環境的育成、㈤指導內容與關連學科的研究。

這種造形教育，在小學時期，應以養成「材料的體驗」為主，中學時期則為「材料與技巧的體驗」，及至大專，則為「材料與技巧在設計上的體驗」。

中小學時期的教育，原是一種過程而非結果，因是教師只有適切啟發他們的思想，便可收到「情操的陶冶」，與「造形感覺」的養成。

結　論

中小學造形教育，關係一國人民對藝術感覺的培養；大專的設計教育，則影響一國生產與經濟，美育制度之影響民生，其重要性自可想見。

為時代創造領導工業發展的藝術，正是我們從事藝術者的責任，如何栽培這種具有啟發性的藝術教育，更是我們急不容緩的問題。我們只有向理論追求，才能使藝術革新；由於合理藝術的發現，而工業才能與其並行不違。許志傑教授這次會議歸來，當有助於設計教育的改革。我國工業的拓展是可以預祝成功的。

(原刊五十四年六月五日《徵信新聞》)

談機能主義的設計

設計的定義

設計的一個名詞，在工業革命（一七七○年）以後才普遍起來。即在工業革命以前，消費物資尚未開始大規模生產，當日之所謂設計，其含義乃將「工藝」和「繪畫」，劃分為應用藝術和純粹藝術，俾兩者之間，在範圍上有所分別而已。

根據二百年前，在一七六八年版的《大英百科叢書》中，對設計一詞的解釋，則為：「一項藝術作品，以線和形、比例，以及旋律美而組成的關係，謂之設計。」故當年對於設計的解釋，乃與「構圖」(Composition) 同義。其中含義雖稍偏重於應用美術，但其性質仍未脫離純粹藝術的範疇。

許志傑氏在其《工藝設計》的著書中，略謂：「設計的語源，在文藝復興時期，即被解釋為畫家和雕刻家的草稿或構想。設計又與法語 Dessin 的意義相同，有意匠、圖案、籌劃等之意。」

按 Cannon 氏在其《設計的實習》一書中，則謂：「設計乃由自然先予以簡化，而後選擇其若干純粹的典型部分，再加以重新組織和美化。」

綜觀上述的定義，設計的解釋，應先從意念開始，再而圖示以至於製作，並完成一宗合乎實用目的，且具藝術的造形活動，故亦稱為「造形計劃」。

設計適用範圍的擴展

這種具有「藝術造形」或「造形計劃」，按照傳統的方式，其表現乃和旋律有密切關係，這些旋律，而且和詩的旋律相似，筆勢須能顯示有力的挺勁，和作家的個性。故此設計，它的點線面和色彩是必要具備美學的統一。這種意圖，最初是從自然中得來，並由純粹藝術而演變為應用藝術，是為「傳統的設計」。

至如二十世紀的今日，設計範圍已達至驚人的擴展，它已從裝飾、印刷、器具、建築和都市，以達至人類整個的視覺領域。

同時由於用途，由農業而進入工業，再而進入了太空，致使今日設計的含義，不僅不能如傳統的單純，而且和第一次工業革命時期也大異其趣。

即今日的設計，乃包括有材料、機能、構造的 (Architectural design, Industrial design and Commercial design, Visual design) 三次元基礎，而視設計是基於一種「製造的方法」或視為一種「人類的行為」，因之設計一詞，便產出一個有趣的問題。

機能主義的設計

這項有趣的問題，便是設計的最初，原是建築在自然的美學上，但因世紀的變遷，機械特別發達，人們遂從自然漸次轉移到純粹符合於目的設備上「獨自的美」，而對「應用藝術」不能不予以摒棄。換言之，即過去由純粹藝術所獲得美學上的原理，已不適用於今世紀的設計；今世紀的美，該是產生自使用的目的，構造和材料。

因此近代設計的前衛以及評論家，認為：「一件物體的形態，應該由機能來決定，不切實際的作品，則不能謂之美。」由於這種思想的產生，使「近代設計」(Modern design) 竟與傳統的藝術完全脫離，成為一項獨立的地位。

機能主義的理論

按機能主義對機能名詞的定義，乃作「用途」解釋，故機能主義，乃含有「合於目的」或「合乎手段」之意。且機能主義 (Functionalism) 的函數，根據近代解析學的基本概念，可以表示如下式：

$$\phi = f(x1 \cdot y1 \cdot z1 \cdots\cdots)$$

式中變數間的總合和分析的諸因子，其在構成的表現，具見明徵。即機能的思想，認為人類的情緒、心理和活動的情感，在「質」的方面若無法測定，倒

不如對「量」的方面加以追求，這種量可以視為「數學的正確性」，「物理的效果」，或為「化學的純粹性」的一種。

這些科學上的特性，便是近代人類生活的原理。他們還認為如果近代科學可以最小的假說，獲致最大的結論；同樣地，使用最容易的手法，也可以而獲致最大的效果，這是近代設計的過程，亦即效率。

機械便是支配在這節約的原理上，由於正確的計算和精密的測定，對冗長的路途可以縮為短路 (Short circuit)；對於夾有雜質的東西，可以使之純粹化。一切的設計，務使其露出「本質」，這方法，便是近代工藝和建築的「機能思想」。

這種「機能性」的近代設計，自然是傳統思想的人所不能容忍的。因為傳統上的設計，係基於自然，而機能主義的思想，卻視自然因素為一種夾雜的廢物。

結　語

生活在太空和原子時代的人類，無疑地已漸次和自然脫離。由於空氣調節設備和人工照明的發明，房屋已無需設窗，當大自然的太陽西落，也正是人工太陽上昇之時。十九世紀是個人的天才時代，但今日卻是設計萬能的時期。由於「無機的美學」的產生，致迫使「有機的美學」——純粹藝術而消聲匿跡。

這確是今世紀最顯著的傾向。如果設計的萬能時

代果真來臨，則人類對於自己，也許也加以否定。到
達了這個階段，人類是否會幸福，他的幸福究竟在那
裡，這正是今日的「近代設計」，面臨遭遇的一個問
題。

（原刊五十七年九月號《建築與藝術》一卷四期）

工業與藝術

　　在人類悠遠的文化史中，藝術依時代的變遷，已從摹擬的美，經象徵的美，進而為實用的美。即在今日「太空時代」所謂人類「新精神」的生活中，藝術，已不只限於昔日的哲學思想，而是歸納物理、心理以至生理等等學說。

　　由於藝術反映時代與文明的進步，故不似過去那樣孤立，尤其自原子動力應用的三次工業革命以後（第一次工業革命發生於英國，始於一七六○完成於一八三○，第二次工業革命則以德國為中心，始於一八七○，完成於一九○○），藝術已變為表現一國文明和企業力量的工具。若就廣義方面解釋，藝術甚且肩負著整個人類文化進步的使命。

藝術發展的癥結

　　隨著科學與文明的演進，人類的視覺領域已超越地球以外，因之今人的審美觀念，亦迥異往昔。例如過去 Rococo 藝術（十七、八世紀在歐洲流行的纖巧華麗的建築形式），早在五十年前已不為人所欣賞；單純簡潔的造形，始為近代觀念所熱中。又如歐洲建築的 Gothic 尖頂，雖未貶低其歷史價值，但在今日畢竟

已失去時代的意義。昔日我國巍峨而複雜的宮殿，雖是一項輝煌創作，可是在二十世紀七十年代的今天，已經成為過去陳跡。

臺灣今日的藝壇，與十五年前相比較，雖有顯著進步，然而對於革新，仍然徘徊歧途，或遲遲不前。我們為什麼不能跟上時代和工業結合呢？我們的作品為什麼未能每年在「國際現代藝術年刊」占一席地位呢？究竟是什麼因素阻礙著發展？這些問題，作為一個藝術工作者或藝術教育者，是值得徹底反省並找出它癥結來的。

藝術的功用

古代的藝術，只是為宗教作宣傳，或供宮廷貴族娛樂欣賞。但是藝術在今天，卻是負著發展工業和開導文化的雙重任務。

藝術原是一個高貴心靈的表現，它所以能感染「美」的心靈，正因為它是人類的精神食糧，而與生活不可或離。

現代工業，目的在充實人們生活，同時，工業亦有利藝術的滋長。因是藝術之於今日，固須特別注重如何革新，培養具有創新的作品，如何配合時代進展的要求，劃出時代的痕跡。藝術之較科學領先，或引導工業生產的發展，在五十年前包浩斯運動 (Bauhaus Movement) 予建築和工業設計的革新，便是一個明證。

藝術與工業脫節

關於藝術和時代的脫節，不妨從歷史上藝術和工業發展的過程中，尋求一些引證和線索，作為今日臺灣當前問題的解答。

古代民族，固無工業可言，但卻有感人肺腑的藝術。對於器皿的製造，全憑雙手和石器加工。此外，依他們本身的興趣，或用圖騰 (Totem) 加以裝飾。試看法國北部 Gargas 的洞窟藝術，或非洲 Dogon 的黏土建築，或 Obeid 的古老陶器，他們豐富的靈感，樸素和天真的表現，都足令我們汗顏驚嘆！

人類文明生活水準提高，器物的製造也逐漸專業化。手工藝或家庭工業者，因標準不斷提高，乃不得不賴分工合作。

分工使工藝日精，工人和畫家畢生從事於一業，最初從摹仿入手，及至技巧純熟而能運用自如的時候，便常常摻入自己一些主見，因而產生各種不同風格的作品。

如是師徒相傳，成為小傳統，由小傳統相匯合而為大傳統。工藝不但變為職業，而且也成為貴族的收藏，或宗教的專用裝飾。開宗大師則奉為神道，職業的道德成為信條。在美術史上我們只看到大師的名字，而實際獻身於工藝的工作者，卻默默無聞。

由於大師的產生和宮廷的需要，大師僅致力於合

乎貴族的意旨，或發揮他個人的情感，所創意境之高，
幾非當時工藝的範疇所能配合；這種傾向逐漸使藝術
和工藝發生了脫節，繼而和人生的關係也逐漸遠離，
終於背棄時代而淪於空泛。

新精神的孕育

十九世紀初葉蒸汽機的發明，為工業開拓了光明
的大道，小規模的手工業，均由機械取而代之；又由
於泰勒 (Taylor) 制度的推行與「動作研究」(Motion
Study)，分工日益精細，使人類與機械變為一體，大
都市和大工廠應運而生。人們終年勞碌奔走，全然接
觸不到大自然，甚至不知「美」為何物。

當第一次工業革命開始，正是古代文化衰微之時，
上古的天真淳樸蕩然無存，中古的宗教精神也逐漸湮
沒。工業則偏於物質，迫使藝術瀕於衰落的邊緣，人
類生活在無形中失去了精神的平衡，變成只求生存而
無生活的局面。

英人 William Morris 有鑒於此，因而提倡藝術和
工業合作，藉以挽救人類偏於「唯物的危機」，這就是
工業和藝術攜手的開端。

隨後不久，德國也成立一工藝合作的工作協會
(Werkbund D.W.B.)，專門為協調機械、建築、美術的
合作與統一。這種合作運動接著在澳洲、瑞士、瑞典
和荷蘭，先後掀起了高潮。

迨一九一○年，法國的藝壇「新精神」運動，更脫穎而出，乃向革新的階段邁進了一大步，猶如高更和梵谷的現代繪畫新精神。風氣所及，影響廣告招貼、工業設計以至建築造形。這些工商生產，雖然在材料方面意識到近代新材料發展的潛力，或在結構方面代替了裝飾的思想，惟其造形仍不失藝術與自然的設計重心。

現代藝術運動

第一次世界大戰以後，歐洲有兩個重要的現代藝術運動，其一為一九一七至一九二八在荷蘭的新風格，另一為一九一九至一九三三在德國的包浩斯。兩者之中，尤其後者對工藝的合作、倡導最為積極。

包浩斯藝術學院係由 Gropius 所創，教授均為當代藝術大師 Klee, Nagy, Schlemmer 和 Meyer 等人，目的在消除人們對藝術的陳腐觀念，而創設嶄新的現代藝術教育，力謀藝術與工業結合，藉以適應今世紀科學時代的要求。我們可自其聞名世界的宣言中最末的一段見之：

「讓我們廢除工業和藝術間，那種獨善其身的壁壘和行業上的觀念，兩者應共同攜手，創造一支新的互助力量；讓我們建立一座包括建築、雕塑和畫家們共同合作而成的大廈，矗立雲霄；象徵著我們數百萬人的思想自由與雙手萬能的結晶和新的信念。」

　　無疑地，包浩斯推動的是合乎科學時代和藝術革新的運動。藝術的本質原為摹做自然，而包浩斯教授乃將自然和創作者本身融為一體，而後將自己感受的情感和思想，自由地再將形象加以組織，再應用於工業造形。

　　包浩斯倡導的新興藝術，自一九二九起漸次掀起高潮，人們稱 Bauhaus Style 的藝術，係以自由方式 (Free Style) 恢復了十九世紀「文明的麻痺」與「工業的頹唐」。這所學院在當日，不僅是一個最新的教育機構，且亦為新藝術運動中心，其影響所及，使近世的審美觀念為之煥然一新。

　　數十年來，美國工業之能處於世界領導地位，與乎日本於二次大戰後之工業，亦能躋身國際之林與併世各國爭一日短長，實與施行新藝術教育制度有莫大關係。

　　至於我們今日的藝術和工業，兩者之間一直就非常隔閡。究其原因，就是一般從事藝術或藝術教育者，對人性的追求，多視為被動與趨於消極，因此很少有掌握自己的意志發展新觀念，遂對藝術無法創新。另一原因便是過分迷信「六法」，欠缺時代的「生機」，因此對藝術的自由發展，無形中受到障礙和束縛。這些都是使我們的藝術無法自由發展的最大癥結所在。

結　語

今日我們生活於工業時代，由於必須促進經濟與建設的繁榮，所以曩昔的消極繪畫思想，已不適於本世紀之需。遠隔二十五萬哩外的月球，人類已能身歷其境；太陽系以外的宇宙，不久肉眼亦可看到它的影蹤。視覺世界既擴展至無限，而藝術的思想自亦為之改觀。如果我們不求革新，焉得不使我國的審美觀念倒退三百年？更遑論藝術為工業經濟的先驅？

為新時代創造「招引工業發展」的藝術，正是我們藝術家的責任。至於如何培養現代藝術使之應用於工業，實有盼於我國工商企業界予以獎掖與支持。唯有如此，我們工業產品才能迎頭趕上，而藝術亦可藉經濟繁榮得以改進而彼此相得益彰。

（原刊五十八年十月號《今日經濟》廿七期）

科學與繪畫思潮之演進

　　科學和藝術，似乎是毫不相混的兩門學問，可是偏偏卻有這麼一個巧合，即在一九〇五年當愛因斯坦為「同時性」理論下定義，發表他的一篇〈運動體的電力學〉(Elektro-dynamik bewegter koerpe) 論文時，亦正為立體派 (Cubism) 與未來派 (Futurism) 誕生之日。藝術和科學在同一時期建立此人類思想的一頁輝煌歷史，可謂不謀而合。

　　然而科學在今天，在思想上的領先已非一種巧合。人類已開始一項最偉大的冒險——太陽神探月飛行，這些驚人的科學，不但使一向屬於哲學範圍的「宇宙論」，也被物理學所發出的光彩而黯然失色，甚至兩千年前亞理斯多德的玄學 (Metophysics)，其中不少學說，也變成了近代物理學範圍內的問題。

　　近世的數學和物理，已出入於哲學與神學之間，已不自知其應為科學或哲學。至於科學影響及於藝術思潮的演進，其實並非在二十世紀才開始，早在十九世紀末葉，自從 Chevreul 發表了「補色原理」以後，致使繪畫史在百年來，就一直追蹤在科學之後而喘息不過來。

一、印象主義與野獸主義

藝術在十九世紀中葉時期，寫實主義的繪畫和自然主義的文學，是追隨哥德式 (Gothic order) 的復興而抬頭的，即自 Millet 和 Daumier 的寫實時期，藝術尚未受到科學的浸潤。迨至 Monet 和 Pissarro 印象主義根據光學的理論以後，藝術思潮之演變，才真正步入科學的範疇。他們依據陽光分析所得的純粹色彩為調色板中的顏色，對一切的自然現象，均還原為「光」而後加以觀察。在技巧上也是應用了補色原理，用「矩形」和「逗點」的筆觸，使兩種原色經眼睛網膜產生色彩順應，而一反過去古典與寫實的「平塗」。

印象主義對於物體，是描寫它被光包圍的現象，因此所表現的不是物體在畫面上的「組成」，而是它的周圍，由光和空氣所形成的「氣氛」。

當印象主義在一八八〇至八二年間達到了最高峰時期，一個數學上的觀念，又引發了 Cézanne 和 Renoir 進入了另一嶄新思想的階段，他們開始對印象主義發生懷疑，即 Cézanne 印象主義否定物體的固有色一節，卻有不同的觀感；他以為表現自然界中一體靜止的物體，不應該去描寫它瞬息的影蹤。物體的顏色是依照光的強弱而變化，而物體不論受到多少光束 (Luminous flux)，但它的自身仍然是具備著固有色；而這些固有色的變化，僅因周圍其他物體的反射變成

複雜而已，而本身的固有色並未因之消失。還有一個幾何觀念影響著 Cézanne，就是在繪畫史中著名的「分析原理」，即所有物體外形的偶然起伏都可以省略，而物體的基本形態可以用圓筒、圓錐、正六角體予以處理；而且「形態」和「色彩」，兩者是不可分離。

Van Gogh 和 Gauguin 的科學思想，可以從他們技巧中看到。這些「新印象主義」(Neo-Impressionism) 的特徵，便是應用幻覺使印象派的技巧更趨於合理，或使畫面更顯得平衡。尤其 Seurat 的「點描」方法，更能徹底應用物理的理論，排列「色點」(Color-spots) 使眼膜產生幻覺的顏色。

從一九〇〇年 Monet 開始至 Gauguin 時代止，當時另有一群畫家所謂 Naville 派如 Bonnard, Vuillard, Roussel 等人，則依據物理中的形態觀念，尋找技巧上的另一出路，認為「線」是不存在的東西，它僅是兩種物體之間，由於光線所產生的一種接觸現象而已，因此在畫面上應該只有「面」的表現，而無「線」的輪廓。

當 Naville 派畫家剛剛把印象主義的矛盾和衝突找到了解決方法的當年，另一個畫派叫野獸派 (Fauvism) 繼之崛起，這一派的代表作家有 Matisse (1869～1954)、Derain 及 Vlaminck 等人，他們的設色雖然也是基於理知而非著重感情，但它的特徵，在畫面上所施的色彩不是為了「美」，而是為「官能感覺」

——根據生理而作畫的。

二、立體主義與未來主義

野獸主義始於一九〇七年，由於它的開端就處於不穩的狀態，因是自從 Picasso 和 Braque 倡導立體主義以後，它很快就趨於瓦解。

從野獸主義到立體主義轉變的過程中，最有趣的一件事，就是折衷性未來主義的誕生。過去牛頓從行星運行上所導出的運動定律，對地球上的事物原是適合的，後來應用於愛因斯坦的光速進行，就變成了無法適用。即過去我們對於時空 (Time-space) 的經驗，僅考慮及「三度空間」(Three-dimensional space)，故所認識的世界，實侷促於絕對的標準。

近代物理學之視空間，已不是這種三度的體積；認為空間之外還包括著時間的因素。這種空間的新觀念——同時性原理，不特使繪畫產生了未來派主義，即今日的建築造形，亦莫不受其影響，而成為新藝術的開端。

但真正為藝術開拓新紀元，還是歸功於立體主義。立體作畫的意圖，不獨否定了古來把物體當作完全尺度的看法，且超越了 Euclid 幾何學中之三次元性，而創立了一種「自由」與「直覺」(Intuition) 的尺度。即視空間的本身就是物體的次元，認為只有四次元才能給予物體的造形性。

Umberto Boccioni 認為立體主義和未來主義繪畫，還有許多地方和原子論內容相似。即「物體內部與外部均具有無限的形成力，而為肉眼所不能見；如果我們要發現它另一新形態 (New form)，必須從物理的核心出發，才能把它表現出來」。

可是，理論雖然如此，但在同一立體派的繪畫中，也有觀念不同的幾派作家。「科學的立體派」是最純粹傾向的一類，包括作家 Picasso、Braque。這類繪畫是不依賴視覺的對象，而是根據理念綜合造形諸要素而成。

「物理的立體派」與前一類不同，它是具有一定的構成原理，採用標一主題，憑藉視覺描寫，代表作家有 Fauconnier。「神祕立體派」(Orphic Cubism) 則完全根據形態學，以純粹的造形因素作畫；此類立體，既不是自然的原形，也不是它的變形，而是完全依據形態上的「創意」而作，代表作家有 Picabia (1879～1953)。

除上述三類有科學根據外，還有一類叫「本能的立體派」，即以本能和直覺創作新綜合體的空間。要之，立體主義乃側重於空間表現，例如 Erno Goldfinger 在其〈空間感覺〉(The Sensation of Space; *Arch. Rev.*, Nov. 1941) 論文中，略謂：「當我們被包圍著狹窄的地方或處於廣漠無邊的廣場時，都會顯示出在病理上的恐怖。至於透明和具有圖畫般的視野，在

視覺上不僅會予人以多樣變化和歡樂感，同時這種空間的視野，又富有無限的生氣與動感。」這項心理上的理論，就是立體主義的共同目標。

立體主義黎明期	1908～1910	1910～1911		1913～1915	
		純粹立體		造形立體	
		多面形態	無形象	平面立體（科學的繪畫）	浪漫立體（非合理的繪畫）

立體派的黎明期始於一九〇八－一〇年之間，最初的動機係自非洲雕刻而來，所謂「黑人時代」(Negro age)。這種理知的繪畫，不久遂演變為多面式 (Multiplicity)，它對形態不只予以「單純化」，而且把古來的「一點透視」也捨棄無遺，這可說是藝術有史以來最大的革命。繼之 Mondrian (1872～1944) 把這新觀念的立體形態，再加以高度純粹化 (Purify)，遂使立體又變為平面 (Plate pattern cubism)。自此以後，立體受著其他因素變得更為多彩多姿。

三、抽象藝術的發展

當立體主義正漫延至全世界，由它的直覺觀念刺戟著另一群畫家，使達達主義 (Dadaism) 和超現實主義 (Surrealism) 應運而生。達達係在一九一六年一次大戰中產生，超現實主義則稍後於達達而始於一九二五

年。然而這兩大運動雖受立體的影響，但作者的最終宗旨卻屬於精神而與科學無關。

自從立體派由分析階段進入綜合階段，結果產生了另一支的抽象藝術，抽象之自成一個獨立單元，應以 Kandinsky 在一九三〇年發表的「純粹理論」為開端。抽象藝術不似超現實主義那般具有固定的形式，因為抽象最終的演進，思想是包括著 Mondrian 的「知性的要素」，和 Kandinsky「本能的存在」。故凡抽象繪畫，在視覺的振幅上，比其他繪畫都廣闊。

如果把上述兩種的抽象當作兩極，在這兩極之間，就可以發現有無數系列的各種抽象繪畫，如記號表現、書法表現、爆發表現等派。Kandinsky 早在一九〇九年便是表現主義運動的中堅人物，主張把繪畫變成了音符般一樣地自由，而 Mondrian 則認為感情和思想必須加以個人上的「制約」，否則繪畫便很難達到宇宙的根本或失卻真實性。因此他在二次大戰中，根據純粹幾何的理論倡導新造形主義。應用這種方法創造出來的作品，雖然很容易使藝術陷入無意識的裝飾性，但另一方面，他的理論卻奠定了「近代審美」新觀念，以及促使近代建築和工業設計的革命。

四、空間與時間的心象觀念

繪畫中有「色彩」和「形態」兩大要素，繪畫便是活用這兩要素而形成「構成」；構成的目的在於創造

「心象」(Image)，因之心象也可說是物理的或心理作用的構成。故若作者對於構成的意識不足，心象的表現便顯得薄弱而無力。

在一幅單純線條所表現的形態中，應用心理效果與和諧的色彩形成心象的組織，便是一種完美的構成主義 (Constructivism) 抽象畫。這些心象，都是根據畫家的自由觀念所形成，只要它是以構成的形態存在，畫面都會顯示出空間。

在近代的心象觀念，認為空間都帶有「時間」的因素；因是近代的審美，必須具有「力動」(Dynamic) 的性質；有動的感覺，才能稱得上完美的作品。

近年在美國產生的歐普藝術 (Op art)，動態藝術 (Kinetic art) 以及 "SLD art" 等，都是重視力動的一種藝術。歐普藝術是利用視覺刺戟效果，即由視覺網膜光波所產生的一種虛幻反應作用而造成的繪畫，看久了會使人頭暈。或為利用「色彩振動」原理，例如眼睛看到藍色和紅色時產生不同的焦距，使視象產生移行的現象。

動態藝術和 "SLD" 藝術也是近年的現代藝術主流，應用光學或令觀賞者服用一種輕微麻醉劑，使視覺產生一種錯覺。表演時甚至揉合了音響和味覺，造成更虛幻生理上的反應。

這等純科學的藝術，雖然和平面藝術脫節，但它正如其他近代繪畫運動一樣，對於提高人類的現代生

活方式，自有其重要的意義。

　　不容諱言，在當前科學的飛躍時代中，崇尚科學主義，該是很自然的趨勢。人類的行為，就是不斷在搜索真理，藉以編寫他自己時代的一部歷史。人類畢竟是人類，藝術和科學唯有人類才能擁有。

（原刊《建築與藝術》一卷七期）

繪畫教學的抉擇

藝術的動向，是追隨時代和社會而演進的。尤其二次世界大戰前後，繪畫思潮的變遷，最為顯著；其中有兩大思潮——具象和抽象，強烈地彼此對照著。

關於兩者在教學上的抉擇問題，多年來一直在爭論著，直到今天，還未發現兩者共同之點究竟何在。是否要捨舊取新，抑棄新從舊。這個問題，即使在許多老輩畫家之中，也徬徨歧途，無所適從。

今日的繪畫教育，有主張採用具象和抽象的兩派，在這兩種思想沒有澄清以前，對教學計劃的抉擇，確實夠人困惑的。其實具象和抽象，似乎不僅在「形式」的問題，而且涉及於「思想」；然而形式和思想兩者之間，到底在那一點開始分歧，而又在那一點撮合，我們必須把兩個「交點」先找出來。

譬如繪畫的表現手法，乃依個人才華的高低或知識的深淺，而表現不同。即每個作家智慧賢愚不同，每個也有自己獨特的感受；他們在一個不同的時代或社會中，就是造成他踏上具象或抽象的路上。舉例而言，畢卡索就能從事上述兩種繪畫，甚至在他作品中，不少是屬於半抽象的，這足可證明一個作家，不論偏於那一方面，個人的才華，還是最大的因素。如果後

繼者從師於畢卡索，而又沒有和老師同等的才華，他
的作品，也只能做到單面的表現。藝術在這種偏重的
分離發展，我想是一件極其自然的事。

　　我們不妨回溯塞尚的思想，及其發展的過程中，
立體主義作家就是把塞尚思想加以澄化，而後才產生
了立體派；同時和立體派背道而馳的野獸主義，同樣
地也含有塞尚思想的血統。但或謂野獸派係受高更和
梵谷的影響激發而來，其實他倆的思想，又何嘗不是
從塞尚的啟示得來。歸根結底，野獸主義的精神，也
是由塞尚間接所賦予的。故此，野獸派和立體派雖然
兩者所開的花朵不同，但它的種籽卻出自同一母胎。
表現形式雖不同，而精神則一致。

　　同樣地，若按抽象主義的康丁斯基和蒙德利安兩
人來說，雖同屬抽象畫，但思想則為兩樣，而此兩種
不同的根據，也是從畢卡索的思想分化出來。因此我
們也許可說：「繪畫中不論其為抽象、具象或精神主
義，全摻有前人和畢卡索思想過程中的要素，它支配
著現代繪畫的上述三種不同傾向，該是沒有矛盾存在
的。」

　　我們根據這一個綜合，對於前述之所謂具象和抽
象交點的問題，當不難找出它的線索。即我們對藝術
而言，到底那一項要素對自己是最重要，這在我們作
畫的宗旨，是必須不時加以反省的。故不論其為抽象
或具象，也全是出發於此；出發的始點雖不同，但最

終的目標卻是殊途同歸。

尤其在今天，畫家對於他自己的主觀，不特要有明確的決定，同時對自己造詣的深淺，也得詳加衡量。

試就兒童的自由畫而言，兒童繪畫在今天得視為藝術者，實非由於他們的技巧與內容，而是在於他們的主觀。這個主觀就是高度藝術所不能或缺的所謂「真」。但成人繪畫則與兒童繪畫稍有不同，除了同樣需要具備「真」的成分外，尚須要有「技巧」，否則對於表現是無法如願以償的。假定這種技巧已達到高度化，則我們自可把具象或抽象撇開不談，因為在高度化技巧——絕對與純粹化——之下所創造的作品，往往使作者無形中步入象徵性繪畫境界之中，故此時對具象或抽象已甚難分辨。

因此，不論繪畫的形式或內容如何，都不是解決問題的關鍵，而最重要的一點，卻在作者是否需要先克服技巧而後再談形式而已。這就是我們今日教學上，所面臨抉擇的階段。

教學如果過分側重技巧，對學生的創作，不得不予以束縛；如果過度的放任，則對他們的技巧必難於學成。因此勿論偏激於那一面，在美育的立場均非適宜。

同時，沒有一幅具象繪畫不能還原為抽象，而每一幅抽象繪畫，也是沒有不能恢復為具象。今日我們在爭論中，無法解決的最大原因，只是還未找出一項

視覺上的公分母——視覺言語，作為習畫的基礎。如果能進一步釐定這些繪畫原理，使每個人都了解這些基本知識，則我們對抽象和具象的問題，當無需爭辯了。

<div style="text-align: right">（原刊五十八年八月號《文藝》一卷二期）</div>

關於原始藝術

概　說

　　盤古以來，在人類生活方式中，藝術活動和物質活動一樣，一直就占據著同等重要的地位。這種精神生活本質的活動，在動物之中，也只有人類的表現最為明顯。

　　藝術一詞，自中世紀以來，就有不少哲學家和神學者給它下過定義，十九世紀以後，美學家們為了要對藝術的本質作更深一層了解，因此藝術遂涉及它的源始問題。因為藝術就是人類歷史，如果能找出它發生的過程和它的畫因，則藝術本質到底是什麼，當不難了解。

藝術的轉換期

　　關於藝術源始的論證，今日我們能夠找到的，大部分也只限於新石器時代以後的作品，如果要追溯更早於這個時期，則唯有倚賴學理的推測。可是，不幸的是我們對目前既發現的出土原始作品，知識還很缺乏。因此對史前人類造形活動的研討，增加了不少的阻礙和困難。

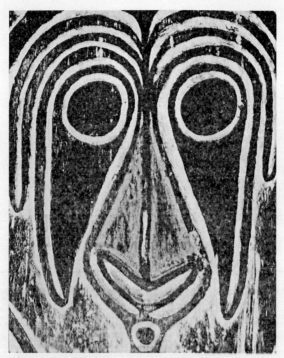

祭祀彩牌，新幾內亞 Papua Gulf 藝術。
（Franz Boas 氏原圖）

藝術史家 W. Maed 氏對「原始藝術」曾經下過這樣一個定義：「一個民族在某一個時代，他們所創作的未完成作品，便是原始藝術。」由於原始藝術出自單純的思想，故史家們咸認它是最純真，最樸素，而與產生自今日錯綜複雜社會的作品正相對照。

另一方面，即藝術的創作方法和畫因，在文藝復興期以後，趨於注重外觀，要求寫實技巧，成為當日西歐藝術的傳統。及至十九世紀末葉，寫實主義達至

飽和點以後，僅以對象的映像映入眼簾，已感到不滿足。在積極方面，且欲求得自己內心的表現，因而解脫了外觀的纏絆，以大膽和單純的手法，開拓藝術另一個境界，這就是近代藝術的轉換期。

二十世紀的藝術，略可分做兩個動向，即「表現主義」和「純粹主義」，即它的趨向不在對象的外觀，而是積極表現他自己對物象的感受，或自己內在的精神。不是「模倣的技巧」，而是「創作的行為」。

在這個轉變期中，美學家以及藝術家們都以原始藝術為媒體 (Media)，藉它的表現方式，賦予我們的刺戟，俾作品更具生命的力量。

我們今日對於原始藝術的探求，係屬於學術上的一部分進度，至於它的評價如何，固不能和文藝復興的古典主義同日而語。同時二十世紀的人們，是需要擁有更廣大的藝術領域，因此對於藝術始源和它的本質，也得予以追蹤。

史前的藝術

法國的 Franco-Cantabrian 的一個荒涼地帶，非洲 Caballos 遺跡，西班牙的 Altamira 洞窟，澳洲、美洲、南墨西哥以及中東許多地區，都可以找到史前的藝術。法國 Franco-Cantabrian 的藝術，據考古學家的推測，它是屬於舊石器時代的後期作品，年代距今約為二萬五千至三萬年。

非洲 Caballos 的藝術，卻是屬於新石器時代的東西，這些史前的藝術，都是具備著一種生命力，咒術的意圖，狹窄的主題和稚拙的造形等特色和畫因。

例如藝術史家把非洲藝術的樣式和技巧分做四個時期。第一個階段屬「牡牛時期」，或稱「獵人時代」，屬自然主義的樣式，刻線作 V 及 U 字形，巨幅的畫面為其特色。主題為象、犀、河馬、長頸鹿等。是為新石器時代作品。

第二時期為「牧人時代」，作品屬紀元前四千至一千二百年之間，技巧和牡牛時期相仿，但它的樣式是從自然主義轉向「圖式化」中間的一段過程。主題有持弓、斧或木棒的人物，顯示他們種族的生活方式和進化。

第三時期是「騎馬時期」，或稱「戰車時代」，主題中表現騎馬和各種武器。

最後的一個時期為「畜牧時代」，它是屬於紀元後的作品，繪畫的技巧有線刻畫和彩畫，頗似今日的浮雕和油畫。

洞窟藝術的年代

關於洞窟藝術的年代，是依據考古學、地質學和人類學的研究結果而分為石器時代、青銅時代和鐵器時代。

例如 Franco-Cantabrian，根據分類是屬於舊石器

時代的後期，這個時期約為紀元前一萬二千至四萬年之間，在這期中又可分做 Aurignacian, Perigordian, Solutrean, Magdalenian 四個時期。洞窟遺跡的名稱和特徵，都是用上述名稱來表示。

舊石器時代的遺跡和時期，是根據主題、洞壁上的石灰皮膜、顏料的變質以及碳放射能檢出法等的研究而後決定年代的。石灰皮膜係由地下水浸漬而凝固的一層硬石灰質，再經過冰河時代而形成了鐘乳石和石筍。洞窟中的繪畫顏料，全憑這層石灰皮膜的保護，才不致起風化或變色。

自我表現的意慾

從這些作品中，我們不難可以看到在舊石器時代，當日的環境、民族和生活方式。

又從常識上判斷，還得知他們最初是用手指開始來作畫，或伸開兩指在壁上畫出一道平行線。這種「指畫」在許多洞窟中都可以看到。

類此這種作畫的心理，在今日我們文明的世紀中，尤似初雪的時期，當大地鋪上了一層雪白的銀層，小孩們就喜歡去踐踏，或用手指在雪地畫上一些線條。人們喜歡把一片雪白無瑕的東西故意把它弄髒，這種行為在心理學上，叫它做「瀆神的快感」。原始人是否由於這個心理而形成了他們在壁上作畫，抑或由於自我表現的意慾才有繪畫的行為，茲姑置不論，不過從

黏土上留下了的手印，我們認為他們這種行為似乎不是偶然，而是由於自我表現的衝動，或者證明自身的存在而創作的。

模倣的本能

關於類似自我表現意慾的發現，這是屬於意識的進化，這種最初的意圖是從外觀上的影響所形成。人類自孩提時代開始，模倣本能的傾向便很明顯。當時原始人在叢莽中，對一切動物的模倣，不僅要使他自身的本能達到滿足，即對無秩序的外界，也有予以秩序化的企圖，或冀求如何去傳達它的手段。

模倣行為經過了一段概念化和普遍化以後，繼則尋求作為傳達可能性的符號 (Signs)。這種模倣既能幫助意識的進化，且亦可促使具象藝術的進展。

從具象繪畫繼而演變為雕刻，即在 Aurignacian 期中就有不少雕刻的作品。

舊石器時代人類的模倣本能，是從世代祖先的經驗開始，而後漸次成為一種遺傳的素質。由於模倣的本能再產生創造的意慾，因此雕刻和繪畫，也是意義著食和種族的繁榮占著生活史中一個重要部分。自古以來，人類食色的天性，很早就在這些藝術中顯示出來。

咒術與藝術

舊石器時代後期的洞窟繪畫和雕刻中，主題均以

動物和裸婦為對象，如前節所示，它正是明顯地表示人類在滿足「食與色」的兩項慾念。

根據考古學家對石器時代人類的創作，發現在洞壁上的作品，不僅是作者滿足自己的慾望，同時也是當日集團互助生活的一種要求。

因為這些洞窟，最初也許是人類聚居之所，及至熟知繪畫的時期，即進入 Magdalenian 期，所謂「史前藝術的學院派」，他們所實行集體的創作，可能在當時，「繪畫」和「狩獵」劃分做兩大階級也未可知。

又從洞窟的動物和裸婦繪畫上，還可以看到有無數槍銛的刺琢痕跡。這些刺琢的痕跡，不少學者推斷它是在施咒時所破壞的。類似這種咒術，一如今日東南亞許多地區，用針刺在紙人上一樣。

很多原始藝術是和「咒術」有關。咒術是人類在科學未昌明以前的「思想」體系。因為人類在原始時期，完全依賴自然求安息，由於對自然無法想像和解釋，繼由心理的恐怖，而產生信仰，由信仰觀念的發展，遂產生了禁忌，由禁忌最終產生了咒術。圖騰和巫師都是咒術形態之一。原始藝術初時是屬於自我表現，惟至最後巫術便成為藝術的根源。

審美知識的成立

根據 Herbert Read 對美的知識的說明，他認為舊石器時代的藝術，完全屬於一種「生命力的想像」，而

美的意識，係在新石器時代才開始發現的。

　　例如舊石器時代的箭頭和石斧，它的「對稱」造形，一般人都主張它是屬於一種意識；但依照 Read 氏的看法，他卻認為「對稱的意識」和「對稱意識的使用」之間，是有一段距離或差別，即原始人製造這些工具時，最初是經過一番失敗，而後才發現了對稱的形態在使用上最為有效。由於發現而後才到達實用的階段，或意識到構成上的對稱。

　　因此，對稱造形的石斧，或陶器造形上的平衡，由這機能性所產生出來的美，它是和內在美意識是有很大區別的。又如今日的工業設計，現代建築以及民間藝術，若就它美的意識或裝飾意識而論，就不能不牽涉到它意識的使用問題。譬如在潛在意識中，而未包納機能美的時候，這也許可稱之為「美的意識」。

　　從這個意義所解釋的「美的意識」，在舊石器時代中也可以發現。譬如從舊石器的墓穴中發掘出來的首飾——貝殼和石片一類的東西，就是一種美的意圖，即亦「美的意識」原型的例子。

　　墓穴中除了貝殼和石塊的陪葬品外，還有一些東西值得我們注目的，便是圍繞在屍體周圍的紅土。這種紅土在原始民族視同血液，他們視血為生命力的來源，也是咒術的一項信仰。紅色在好戰的各族中，可以說是他們對美的意識的萌芽。

　　舊石器時代的動物畫，例如 Franco-Cantabrian 和

Altamira 洞窟中的作品，在製作上對於 Dynamic，調和以及平衡各方面，早已達到製作者自己的一種「想像」，也許可以認為它不是一種「意識的」造形。至如在非洲舊石器時代出土的「維納斯像」，根據 Read 氏著書，認為石刻的頭部、胸部、腿部的採用菱形，是製作者想把自然形還原為圓弧曲線的意圖。而且菱形也是具有雙重對稱的構造，即菱形的中央縱軸和菱形的左右橫軸，都是屬於人間意慾上的詮釋。因此我們從這些造形中，可以測知人類在石器時期，早已發現如何把外界的自然形，用「知性的幾何形」予以同化，並重新加以構造或組織。

這種對現實的外界加以控制，使其再現的模做的意慾，所謂「生命力的想像」，很早時期便已開始，即在藝術發生的時代便很發達。舊石器時代的遺跡和許多獸骨雕刻上的抽象線描裝飾，都是最明顯的例子。

秩序的發現

原始人從日出時看到巉岩的影，疑是一頭野獸。我們今日這種臆想，也許就是他們偶然所發現「抽象造形」的原理。其次就是他們從剝落了肉塊的獸骨上，發現了剝傷的刀痕，從這些無意識的線痕中，繼之發展至有秩序的線條。

相似的發現，也許是從一條線開始，或從兩根的平行線，X 字形、十字形、或 V 字形等，構成了最簡

單的形態，這些先史時期的線刻，在次一階段便發展
至鋸齒形、菱形的文樣。而且從外界許多無秩序的造
形，使之成為有秩序的形態。

先史時期藝術的發展，就是從線的自律開始，繼
之發展至動物的描寫，尤其他們對動物的動態在「力」
方面的表現，幾乎我們後代的作品也無法和它比擬。
因此，抽象原理最初的發現，它是由於生命力的想像
而產生出來的。

原始藝術自進入 Magdalenian period 以後，表現
方法則漸趨寫實，即一般動物的造形，變成了式樣化。

例如在 Aurignacian period 中，作品都從想像中繪
畫出來，由於應用抽象的手法，描寫大草原裡的動物，
全是在疾走的姿態，極富生命上的動感。迨至
Magdalenian 期，他們已熟知線條的控制，所繪正面的
牛角，比例極其正確，獸軀的顏色亦變得複雜，姿勢
也從動態而改為靜態。

線條改用美麗的圓弧曲線，畫面的整體，亦極其
調和而均勻，這種「式樣化」的傾向，可說是史前藝
術的高峰，同時也是 Magdalenian 末期藝術衰退的開
始。

根據 Read 氏的解釋，這種式樣化或者類型化的傾
向，好比人類初期的從「生命力想像」進入「抽象的
世界」，至於 Magdalenian 期藝術的「衰退」，它僅僅
是寫實主義進入另一段「藝術衝動」的轉化開始而已。

結　語

談到這裡，我們對於原始藝術的起源和畫因，大致可以了解它是怎樣產生出來。人類的意識和情緒發達的過程，兩者的方向雖然不是並行發展，可是藝術的創作，著實是在意識和情緒的壓迫下而產生的。因是依種族和信仰的不同，各自從事不同的雕刻和繪畫，正如今日的藝術，為了信仰或享受而從事創作一樣。

關於前節 Maed 氏對原始藝術所下的定義，認為它是「未完成」的作品，我卻感到有點迷惑。因為每一個時代自有其一代的作品，而這種作品，在當日的時代中，該是一件完成的藝術。例如史前人類的單純線畫，所謂史前的「表現主義」，它和我們今日的表現主義並無甚不同；所不同者，只是史前的畫畫在洞壁上，而今日的畫則畫在畫布上，看你站在那一個時代觀察而已，其實，作品還是屬於「純熟的」。

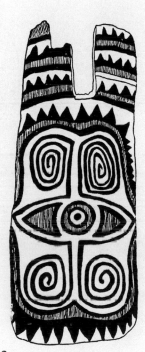

1　　　　2

槳與楯，New Ireland。

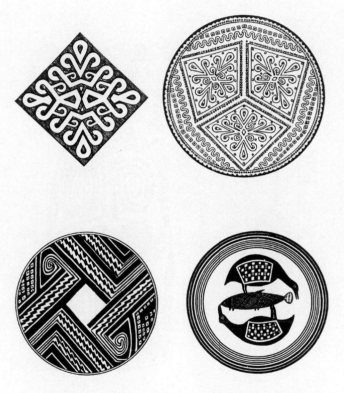

文樣設計，Dayak。　　　陶器文樣，Pueblos。
（轉載自 Boas, *Primitive Art*, Dover, 1955）

裝飾文樣，Ojibwa and Dakota Indians。

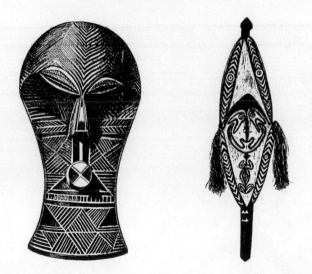

木刻面具，Urua 族，Congo 飾板，Papua Gulf, New Guinea。
（轉載自 Boas, *Primitive Art*, Dover, 1955）

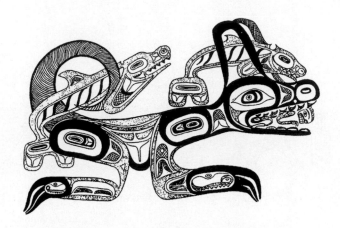

海怪與鯨魚，Haida Indians, North America。

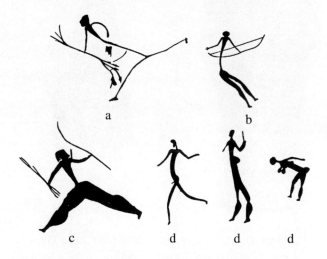

洞窟繪畫：a. b. c. Cueva delos Caballos; d. Bushman。
（轉載自 Boas, *Primitive Art*, Dover, 1955）

杜氏繪畫評分法

記憶去年美術節，姚夢谷先生曾在報上撰有〈美術節冠年三願〉一文，其中一願曾論及評審制度之確立，此在我國目前而言，確實有其需要。

關於評審制度的在世界各國，似乎都有組織，譬如英國的 S. E. A.，法國的 C. C. P. 等，這些都是美育和評審機構的一例。如果我們要成立一個制度，恐怕還需要有一段時間。在這裡，我僅就制度中有關繪畫測驗的一部分——杜魯安氏 (Armand Drouant) 繪畫分析作一簡介，他所釐定的繪畫要素和測定方法，我想是非常實用，而值得我們研究的。

杜氏在其〈繪畫本質論〉一文中，略謂藝術原非訴諸器官，而是屬於「感受」的東西，因是分析一幅畫，確實好比在沙漠裡，向砂丘數砂一樣困難。

我們今日對繪畫的構成 (Construction)，雖然已有若干原理如 Kandinsky 點線面和色彩學做測驗的根據，可是除了上述而外，還有不少繪畫本質上的問題，諸如個性，情感等特質，其定義如何，有待商榷之處尚多。

同時藝術和技術不同，技術僅憑學習便可習得；藝術則不然，除了學習而外，還須要有天分。因是，如

果我們要理解或對天才的作品下一個判斷的話，著實是困難。過去一般的評定者，由於無所根據的關係，故對於藝術的評判，也只好以「神祕」、「靈感」一類的言詞以蔽之。這種毫無準繩的判斷，不僅對觀賞者無法獲致正確的觀點，且對畫家本人，也是無法獲致益處的。

杜氏認為研究繪畫和學習數學相同，數學的為用是在解決問題，而繪畫分析，便是藝術進步的追求。從分析的各項要素中，他尚認為由於理論上的統一，進一步且可獲致繪畫的真理。

如果是一幅完整的繪畫，必需具備下列三項條件：

視覺上的快感

精神上的歡樂

內心中的感受

因是一個畫家對他自己的作品，是必盡其所能包含上述三項原則；而評判者從這三者的角度觀察，將不難求出它的構成要素，按照這些要素再加以分析，則對作品下一個詳盡的結論，當最為準確合理。

在目前為止，繪畫中已知的要素計有二十項；此二十項的要素中，又可劃分為「主要特質」、「功用特質」及「輔助特質」。

㈠主要特質：

　1.感動的真摯。

　2.色彩的強度。

　3.相映性的抑揚 (Sonority)。

4. 概念上的個性 (Individual Style)。

5. 表現上的個性。

上述五項，均為繪畫上不可或缺的個體，它是屬於傳統的,同時也是維繫著古今繪畫的唯一共通要素,如果欠缺任何一項，其結果均致失去了美學上某一方面的價值，或使繪畫陷於貧窶。

㈡功用的特質：

1. 素描的知性 (Intellect)。

2. 造形的構成——旋律。

3. 空間的構成——感覺 (Sensation of Space)。

4. 光的構成。

5. 精神上的，感情的特質——幻想力、夢。

6. 量感——光影明暗 (Value) 的處理。

7. 感性 (Sensibility)。

8. 簡潔化。

9. 共鳴率——感動性。

㈢輔助特質：

1. 裝飾趣味——戲劇性。

2. 色調的品位——稀少的價值、優雅及其基本概念。

3. 色調的多樣性——明暗與豐富。

4. 質感或材料。

5. 主題的選擇。

6. 遠近法（繪畫的）。

杜氏繪畫分析		日　　期＿＿＿＿　編　　號＿＿＿＿ 作　　者＿＿＿＿ 畫　　題＿＿＿＿　測定者＿＿＿＿		
特	質	常數	評　分　記　錄	
			20 最高分	計分
1.感動的真摯		8		
2.個　　　性　a 概念的		12		
3. 　　　　　　b 表現的		5		
4.色　　　彩　a 色彩強度 　　　　　　　　（基本概念）		7		
5. 　　　　　　b 色的和諧		2		
6. 　　　　　　c 相映的抑揚		1		
7.音樂性的抑揚		7		
8.構成（旋律）		4		
9.量感的構成		3		
10.光 的 構 成		4		
11.素　　　描　a 熟練度		1		
b 知性 　　　　　　　　（解剖的正確性）		5		
12.幻　想　力		6		
13.裝 飾 趣 味		2		
14.空 間 感 覺		5		
15.簡　潔　化		3		
16.感　受　性		5		
17.主　　　題		2		
18.質　　　感		2		
19.繪畫的遠近法		1		
20.共鳴（感動）		15		
		100		2,000
備註				

杜氏繪畫分析記錄表格式

　　杜氏將繪畫分析為二十要素，並釐定以常數，此常數乃屬於一種興趣，即依個人或繪畫的種別不同而異。如第一四二頁附表（測驗表）所示，每項要素以二十分為最高分，最高的評價總分為二千分 (20 × 100)。

　　按杜氏曾就 Jan van Eyck (1380/1390～1441), El Greco (1548～1614), Rubens (1557～1640)，拉菲爾 Raphael (1483～1520)，林普蘭特 Rembrandt (1606～1669)，威拉斯格芝 Velazquez (1599～1660)，結果得平均為 1,750，最高值為 1,875。至如現代大師如塞尚、高更、雕菲、馬蒂斯等，可得平均值為 1,700。

　　根據統計，普通平淡無奇的作品約為 1,200～1,300，具有才能的畫家為 1,400，具有優異才華者為 1,600，如為偉大天才，數值當在 1,800 以上。

　　杜氏測驗表可以應用於任何的一種工具（油畫、水彩或粉彩）及任何派別的繪畫，但評分者對於每一要素必須有正確的了解。如由若干評分者對同一繪畫審評時，須共有統一的觀念，方不致產生過大的誤差。

文身的藝術

文身的起源

文身，是人類古老藝術之一。這種習俗在我國，可以追溯到七世紀初葉，《隋書·流求傳》說：「婦人以墨黥手，為蟲蛇之文」，因此刺花於面部，也稱之為黥面。又按《臺灣府志》「身多刺記，或臂或背，好事者竟至遍體皆文。」期生氏在其文身的著文中，略謂刺青古時又稱刺花，或雕青，日本叫它做刺青。

按文身英文為 Tattooing，《美國百科全書》略謂 Tattoo 一字係大溪地 (Tahitian) 的土語，意為 "To mark"。刺青在歐洲的歷史亦頗悠久，古代一些文明的民族，早就使用它來裝飾或是區別身分。從古代埃及木乃伊身上所發現的文身可推知紀元前二千年已極盛行。人類學家且認為日本在紀元前六百年，亦有刺青的存在。日本刺青的習俗，當然是從亞洲大陸傳去的。

中國古時在犯人額上刺字，是以刺青為行刑的一種方法。哥倫布在美洲登陸時，記載中也說看到印第安人在其頭面、四肢和乳房上刺花作為裝飾。

其實，文身在原始土著以至今日的文明社會中，

文身基本文樣：上列四行為臺灣魯凱族
Rukai 族，下列兩行為南太平洋
Marguesans 族。

（何廷瑞氏原圖）

都一直盛行著。除了蘇丹奴巴族 (Nuba) 施行一種特殊
的「血刺」外，普通刺青尤以南太平洋玻里尼西亞
(Polynesians)，南美和北美的各族最為盛行。

文身的心理

人類學家的發現，文身除作一種身分的暗示外，
且作一種性的象徵，即以文身作為配偶間的吸引。在
許多部落之中，這種皮膚上的裝飾是隆重的成年儀式

中施術的，因而這時候在皮膚上紋飾，便是表示這一個男或女，已經成熟為成人。

文身在原始民族中，有時也視它為一種符咒，一種好運的靈符，可以保護他不致受厄運的威脅，他會感覺到自己是一個極端英勇的戰士。例如臺灣的泰雅族，便是一個例子。

文身在原始民族中，且與信仰或社會階級有關。但在文明社會中，心理學家發現凡是愛好文身的人，性格大多不馴服，或為在潛在意識中屬於一種極端性心理的一種表現。

施術的年齡

原始民族中受術者的男女年齡，乃依各部落的習俗和各族發育情形或能力高低不同而異。寒帶的民族例如倭奴，受術只限於女性，年齡為十八至二十之間；熱帶的原始民族如臺灣若干土著則較早，男子為十五至二十歲之間，女子則在十五六歲左右。因這時期，男子體力與經驗漸漸充實,已有能力參加獵頭的戰爭；女子則發育完全，並可婚嫁。

過早施文，由於發育易使花紋失去平衡，如文身過遲，則筋肉硬化，施術時就非常痛苦，同時也欠安全。但若表示特殊行為的文身，如男子屢次獵頭，或寡婦想再婚，亦可重行施行刺紋。

接受文身的男女，乃因部落、性別，其刺胸、刺

手、刺身等亦有顯著的不同。可是刺紋的部位，雖因族群、性別而有差異，但刺於身體暴露部分者，同族均統一，沒有個人獨特的部位。

雕青文樣

文身的文樣，基本花紋有直線、斜線、曲線、點或圖騰等五種。依種族不同，有以直線為主紋，雜以少數的斜線；有以曲線為主，而雜以直線或斜線紋；但亦有幾何紋、動物紋和它的變紋。

各族圖文的組織均有其獨特風格，即花紋有節律的連續，亦有重複、或大小左右對稱。

普通刺青的顏色有藍色及紅色，關於這類文樣的起源，各族各有不同的傳說，臺灣則與蛇類斑紋有關。

南太平洋或北美洲地區，文身顏料均多用碳粉和樹汁，敷在傷處愈後則呈藍色。至於非洲奴巴族的「血刺」，則用唾沫與胡麻油 (Sesame oil) 混合敷在傷處，愈後皮膚呈凸起的球形，而迥異其他的所謂雕青。

文身的傳說

關於文身的傳說，何廷瑞和陳毓杰二氏曾經作過詳細的調查和記載。例如臺灣泰雅族的文身來源乃與其祖先有關。略謂很古的時候，有一塊巨石突然裂開，裡面走出一對童男童女。長大以後，妹妹對她哥哥說：「你為什麼不去找一個妻子呢?」並且告訴他對山的石

洞裡有個女子。哥哥聽了很高興，翌天動身前往，果然發現一個臉上塗滿了黑灰的女子，這是他妹妹瞞過了哥哥，他欣然接回成婚。泰雅族認為他們就是這對男女的後裔，於是女子成年則施刺面，成為祖傳的習俗。

他族的傳說也有為獵頭開始，也有為消災祈福而施術的。

文身儀式與禁忌

文身的工具依各族不同而異，例如臺灣土著，除金屬工具外均屬自製。繪文樣工具有用麻絲或小刀，亦有用竹箆或草莖彎曲成叉形規。刺針拍具用鐵或銅針製成，從四支至十六支，垂直裝在木柄一端，也有用柚子刺成。盛水具則用木盒。

泰雅族的施術者每個部落都有一二名，多限於女性。南太平洋群島也有男性施術者，或巫師，但多為世襲的專業。排灣族大致限於貴族階級從事，魯凱族亦有巫師兼此業。

施術前，父母舉行夢占或鳥占。以鳥聲判斷凶吉，得凶兆則延期。施術的前夜，還有受術者與施術者同床夢占，得吉夢的翌晨才開始施術，並割取雞冠，串在竹枝上向祖靈禱告後才著手。

受術者仰臥於手術場所，四肢由家族抓住或捆於蓆中，以防因痛苦騷動，施術者實行拍刺後，以麻線

著黑煙塗於傷處。施術畢，由家人扶持回家，用鬼茅隔離，使之休養，朝夕以烏鴉羽沾水輕拭傷口，以防乾燥引起疼痛或歪曲，大約一個月後，花紋就呈鮮麗的藍色。

　　根據心理學的研究，文身施術固然是痛苦，但同時也有一種快感，而這種快感，顯然與性有關。除此而外，固然尚包納有標誌、美觀、驅邪和記功等含義。

原始民族面具及其源始

　　原始土著的面具，是未開化民族心理上一種具象物的表徵，由於生活的進化，因而產生種種面具的藝術。我們從這些面具的造形藝術中，不難可以發現不少有關他們當日文化和生活跡象。

上古時代的信仰

　　根據 Burne, *The Handbook of Folklore* 的考證，略謂原始面具係產生自宗教儀式，而這宗教，便是他們上古的信仰。

　　在人類未有文明以前，大自然的變化，乃直接影響著他們的生活，Marett 博士的「有生觀」(Animatism)，便是指當日原始時期，人類完全倚靠著自然求安息，同時他們對自然現象，例如風雨晴晦，一草一木，以至於山川岩石的形成，俱因無法予以想像和解釋，繼由心理的恐怖，因而產生了信仰。Tylor 博士對此行為，稱之為「有靈觀」(Animism)，意即原始的生命觀念。

　　原始土著對於動植物，不僅認它是具賦生命，即對於無機物也視為生物，認為礦物也是具有生靈的。他們對生命的形態，在本質上的觀念是完全一致，而

且對於有機和無機物，相信兩者還會相互變換的可能。這種觀念，Duck Worth 教授稱它做「生命的連續觀」。由於這種觀念的發展，最終產生了「禁忌」(Taboo) 的制度。按 J. G. Frazer 在其 *A Study in Magic and Religion* 著書中，對禁忌下了一個定義：「禁忌是原始蠻族對魔鬼威力信仰的一種表白，同時也是文明的一種進化。過了一段悠長的時期，這種信仰雖然和它的根源脫離，但由於心理的固執，而變為單純的力量，故仍然繼續存在著，它隨著文明的進步，漸次成長法律的根基。」

又按 Frold 教授在 *Totem and Taboo* 的著書中，略謂：「禁忌係酋長和祭司藉魔術的力量，對一般人和婦女的疾病、分娩、死亡、婚禮等予以安全的保護。」這種禁忌的觀念，不殊是對神力信仰上的一種變相。

由於禁忌，他們最後逐漸認識到屍體之外，尚有獨立存在的靈魂，由於靈魂的信仰，漸次形成了祖先的崇拜。人類初期對自然現象之認為神靈，以至對人類也具有靈魂的觀念期間，其中演變情形，在今日的閉塞地區如新幾內亞，雖然仍舊滯留在數千年前的階段上，可是在另一些地區，對靈魂的信仰，則不若原始觀念那麼單純，而是到達最高的境界，且已「心靈化」。

過去人類的「神話精神論」無疑地是今日宗教的思想唯一淵源，因為，若從我們今日宗教的思想和信

仰，也可以推測過去原始民族文化的進化情形。

面具的原始

人類初期的思想體系——「萬物精神論」，在當日時期，雖然還說不上是一種宗教，可是這種「神話的宇宙觀」所產生出來的信仰，在原始的各民族間，他們的觀念則是完全一致的。而且這種迷信的信仰在當日，也許是最一致的宇宙觀；即所能對於一切事物，看法幾乎全是一樣。因是，他們剩下來的問題，便是人與人之間，如何彼此獲致良好的關係，得以共同相處。

他們從人類的善惡行為之中，開始把心靈歸納為善靈和惡靈兩種，即「神」和「魔鬼」；同時又發現由於靈的附身便是生，靈的離身便是死，人們有了疾病是因為著魔，如果要醫治疾病，是必要有善良的神靈才能把魔鬼驅走。這種神靈的思想，便是促使咒術興盛的原因。

原始的咒師原為人們醫病的治妖者，這些巫醫，藉了能予病人生死的權力，漸次演變為原始宗教和祭祀的主人。個人的婚喪禮葬，集體的狩獵，以至部落的戰爭，都是以巫師的意志為意志。E. S. Hartland 在 *The Relation of Religion and Magic* 著書中，略謂：「原始的宗教和咒術本出自同源，由於生活的漸趨進化，宗教的目的，則開始向道德和社會大眾方向發展，但

在閉塞地域的蠻族中，咒術仍滯在當日的形態，而為巫師作維護個人的一種法術。」

在蠻族的區域中，以習俗的繼續流傳，這種咒術逐漸次演變為社會的制度。從這種原始宗教的組織，而產生了圖騰觀 (Totemism)。這種圖騰的決定，是由巫師指定某種動物為象徵，同時還指令同族們向它膜拜，間接上使他們的信仰，轉移到本身，藉以鞏固個人的權力。嗣後再由於禁止屠殺圖騰動物的無文法律的產生，遂又逐漸擴展其他事物，禁忌制度，於焉成立。

原始面具便是在禁忌祭祀時，在舉行儀式中所用的一種重要工具，此項面具也是巫師用以壓服同族們最有效工具之一。巫師除了面具之外，還需利用地點和時間，聲音的抑揚，咒辭的難解，形態的恐怖以及色彩和香味，作為情緒的表現，強調儀式的神祕，並賦予咒力效果。在儀式進行時，舞蹈的節目自然是必須的。

原始土著對一切事物，諸如爬蟲草木，不僅均予以「神格化」，即對於靈魂，也認為它是一種具形物。由於視萬物皆為「具象」，這也是面具產生主要原因之一。

原始民族的社會制度，便是根據上述的「儀式」作為執行法律的取決。綜觀上述各節，我們將不難了解，原始的儀式是屬於個人的功利，面具便成為了強

調儀式的神祕，藉以鞏固個人權勢工具之一。

我們還可以斷定咒術和宗教在思想上確出自同源，直至今日在我們文明的世界中，在許多地方還可以找到證明。

圖騰制度

圖騰制度是一種原始的社會宗教組織，按 Burne 教授的考證，略謂圖騰的字源雖出自北美，但這種圖騰，即在南太平洋島嶼、澳洲、印度和非洲的原始蠻民，都有同樣類似的制度。

圖騰的造形，大抵是以動物、植物或似生物而又非生物的形狀作為它的象徵。圖騰的開始，原屬個人的一種記號，繼之逐漸擴展至一族以至一個部落和團體。按 K. Macgowan 在 *Masks and Demons* 書中的解釋，略謂 "Totem", "Augud", "Kobong", "Nyarong", "Sibok" 均為原始民族極相類似的組織，同時也是出發自有靈觀的思想。例如在澳洲土著 Intichuma 在齋日的儀式中，他們認為圖騰動物是他們的祖先，為了禁止後裔殺戮這種動物，在這一天吃果實代肉食，以酒代血的聖餐。

各地原始叢林民族中，驅除飢荒和瘟疫的儀式，以新幾內亞的 Papuans 在年中行事的規模為最大。（參閱拙譯〈獵頭人〉，五十四年一月十八日《臺灣日報》）他們由巫師戴著木刻面具作妖舞，並備豬肉和番薯獻

奉給精靈，然後沿著村落用木棍敲擊每家的屋柱，意乃將魔鬼驅出屋外。

Iroguois 土著為了驅逐魔鬼，也製有模擬面具 (Ga-go-sa)，且組織有所謂面具黨 (False Face Company)，這便是祕密結社的起源。

巫醫與巫師

原始部落中以咒術為行業的人，依其施術和社會地位的不同，略可分為咒術師 (Shaman)，巫醫 (Medichineman) 和巫師 (Witch) 等數種。

咒術的形態，如非洲的咒術，應用於醫術者，謂之 "Mimic"。至如亞洲的咒術多專為奉仕精靈者，謂之 "Imitative"。

Arizona 的 Navaho 巫醫所用的面具，是依照病病和處方不同，每個巫醫擁有面具十九種之多。婆羅洲土著的巫醫 (Dayong) 頭上經常戴著許多羽毛，意指他是鳥的化身，他將會把病人的靈魂從地獄中拯救出來。

追悼戰爭面具

面具之中，若按藝術造詣加以評定的話，應以位於紐西蘭最東群島的土著，每年在六月間各島同時舉行的追悼儀式中所用的面具，其雕形和造形，最為精美。

這些群島中的土著，多屬於祕密結社，集中巫師

們在一起而舉行祭祀。他們的面具主為黃白兩色，並
裝飾以寶石（經研磨的石子）和貝殼。面具的頭髮則
用木綿編成，並染成朱黃色。面具的頂上為鳥類圖騰，
這種圖騰鳥是專吃毒蛇和蜥蜴，用它象徵著死者的護
神。

Crawley 氏略謂這種追念亡靈的儀式中，「死之
舞」分為男女兩隊，男性的亡魂 (Marki)，由男性擔任
招魂，女性的亡靈 (Ipika-markai)，雖由女性招魂，但
舞者仍由男性扮成女裝。未參加跳舞的未成年男女都
須戴上樹葉面具 (Markaikuik)，他（她）的真面目是
禁忌給成人看見的。

他們的舞步是單純而奇特，有緊張也有柔和，舞
者咸信自己晤及亡魂，而且相信死者是永生的。

骷髏面具 (Skull Masks) 起源於新幾內亞和澳洲
附近群島，他們最初是收藏死者的骨頭，猶似 New
England 保存柩牌一樣，這種習俗逐漸演變為一種面
具的收藏。

此等骷髏面具，以墨西哥古代 Aztecs 族的塑像為
最精緻，骨頭多屬於婦女或嬰孩，大小不一，材料係
用木刻，並裝飾以貓眼石及黃銅礦石等，眼穴中嵌以
皮革而成的大紐扣，工作至為精細。

我們從東印度的靈魂面具 (Spiritual Masks) 加以
觀察，正是證明上古以來，唯心論便一直成為人類思
想的中心。今日人類對於心靈的觀念，不論是原始土

著抑為半開化的土著，這種唯心思想還是占著廣大的區域，不殊是給我們所謂科學至上的文明人以絕大的諷刺。

例如在 New Barite 所發現的靈魂面具，這種面具是用泥土和樹皮做成了四面的面具，再用膠接合而成一整體，頭上嵌兩根彎角，下部吊著一副長牙，如果當時製造的目的，不是指天上的門神的話，也許就是表現他們酋長的靈魂。

面具原是一種象徵，原始土著對於面具，是「內在的感受」，而製造面具的人，在製造當時，不僅僅只在表面上劃出他想像的造形，且須依隨著自己的感情，才能發揮造形上的力量。在製造者的自身而言，它的意義是深長的，同時他也是醉心於藝術。

原始民族是生活在神的世界裡，他們對於巫師，並無生和死的區別，認為精神是永生的。而這種靈魂面具，正是他們的偶像，靈魂面具的舞蹈，是象徵著神靈會帶給他們希望和光明。

戰爭面具是原始土著中最普遍的面具，他們在盾牌上畫著圖騰，它的作用不只是恐嚇敵人，最大的目的，還是在精神上，增加他自己的力量，他們相信圖騰是超人力量的象徵。

戴著面具的「戰爭跳舞」，可以鼓舞全軍的士氣。例如新幾內亞的 "Duk Duk Masks" 戰爭面具和盾牌，他們帶著它跳舞和唱咒詞，這是向戰神祈祝勝利。

Rosse 教授對原始心理的祈求，叫它做「支配力的祈禱」。

結　語

各原始土著中，面具種類不下數十種，例如印第安人的求雨面具 (Rain　Masking)，教戒面具 (Disciplinary) 以及一種雕刻極其粗糙的 "Dsongzue" 面具，都是極具藝術價值的作品。

我們從這些各民族面具中，可以推知當日他們的社會制度，思想中心，以及各民族間溝通情形或文化的進步。

主要文獻: Rosse, *Masks of Demons*, London, 1926

<div style="text-align: right;">(原刊《建築與藝術》一卷四期)</div>

原始藝術思想及於現代藝術的影響

　　人類在狩獵和採擷的時期，則硺石為器，這種石器，便是人類在生活上最初的一種謀生工具。初時的製造，它是非常粗劣，以後才漸趨精巧。除了實用為目的外，逐次發覺到美的意識。

　　不少的學者，認為人類的美術，是從石器的製造過程中而發現出來的；不過這種美術的習得，是需要經過了數十萬年，然後才產生確具藝術價值的作品。

　　距今約五萬年前的 Aurignacian 期，曾在法國出土的一個浮雕，該是人類最古的一個美術作品，自該期起以至 Magdalenian 期，洞窟美術最為盛行。我們從這些石壁上的作品中，可以看到所描的獵人和動物，已有「描寫的」(representative) 和「形象的」(figurative) 兩種表現。Semper 博士在其著書中，略謂美術是起源於革袋縫製的細工，幾何文便是從這些細工中產生而來；不過他的這種見解和學說，只能引證部分的藝術，對於全般的原始圖形，是不能獲致成立的。

　　在這個舊石器時代中，所謂原始民族，「咒術」美術，早在 Magdalenian 期的 Altamira，它的樣式早已

完成「定型」的階段。Gilardoni 博士叫它做「古典
的」領域。因為當時的樣式，已呈高度的發達，由於
它的造形，已顯示異常的感受性和表現的技巧，繪者
個人具有的天賦，大不乏人。

在另一方面，我們還可以從這些繪畫中，看到當
日狩獵和採擷時期的社會經濟和生活方式。同時有些
繪畫，還可以看到狩獵、咒術和禁忌的關係，所謂原
始的宗教形態。

這些作品，是由男性們所繪。題材以描寫狩獵的
生活，對於動物的生態，均能表現無遺，而且也具有
實感。這類繪畫，尤其在印象主義傾向的 Scythian 美
術（游牧民族的藝術）中，最為常見。

在這個舊石器時代的原始民族藝術中，和咒術有
關的描寫，其所採用表現主義的樣式，亦極最令人注
目。這些表現主義的藝術，及至進入中石器時代，由
於生活環境的不同，描寫的方法，也漸改為「抽象的」
或「象徵的」的表現。

以後，在六、七千年前的時候，人類則從狩獵和
採擷的自然經濟時代而踏入所謂農耕和畜牧的生產階
段。人類文化於是開始另一里程，最初的社會生活，
便是村落的形成。由於共同生活，小社會的發達亦漸
盛。從事農耕的婦女，則改作陶器和編織，因是這些原
由男人擔任的新興經濟和文化，則改由女性取而代之。
這些社會，最後便形成了母系氏族的原始共同體系。

　　當時所舉行的「地母神」崇拜，便是因為生活是婦女們耕作而來的。原始的耕民，認為一切的天物都具有靈魂，所謂「有靈觀」(Animism) 而使他們崇拜祖先，同時對於某些動物——亦有以植物或自然現象——指出它和自己氏族有關以之作為圖騰，這種圖騰信仰 (Totem-Worship)，在當日社會的意味是極其重要的。

　　在人類史中最初的革命，可以從藝術中發現出來。即舊石器時代和新石器時代的藝術，便有很大的差別，前者的作品大多是描寫「自然形」，後者的創作則多為「幾何文樣」(Geometric Art)。

　　這些新藝術樣式幾何文的起源，依照 Semper 博士的解釋是合適的，尤其陶土器皿中的圖文，例如輪形、帶文和渦文以至點線文等，它的設計，確是出自編織的構成無疑。同時在器皿上，大多是布滿了全面的文樣，所謂「空虛恐怖」(Vacuity horror) 的傾向心理，在當日時代的人類思想中，是非常顯著的。

　　當時的編織器物和土器，既由女性創造，故所有圖文，都具有穩靜、柔和律動的趣味。

　　這種風格正反映著當日女性的情感和村落的和平。

　　最後，文樣依年代的變遷更日趨簡潔化，即使動物的圖文，也成為幾何文的傾向。許多的幾何文，並無任何的特殊意義，它不過是由於社會的安定和技術

的趨於普遍化，而有以致之。

　　幾何文中，也有附帶象徵的意味者，但這都是盛行在原始農耕社會，和「有靈觀」的反映。故凡象徵主義 (Symbolism) 的藝術，只存在於原始農耕的社會中。在農耕社會以外的幾何文，它的象徵意義則甚令人費解。

　　在原始農耕的社會中，對於精靈、祖先以及動植物圖騰的造形和面具雕刻，它的含義，全是和當日社會的願望、恐怖、歌頌以及禁忌等觀念，連合在一起的。

　　自從四千年前，由於金屬文化的興起，社會經濟生活隨之急速發展。過去母系的原始共同社會，遂變成了父系的原始奴隸制的社會。於是豪族出現，多神教也成立，而武器也成為一般愛用的東西。

　　由於配合新社會經濟生活的發展，藝術的思想因之亦大變。原有的圖騰改為各種神像和犧牲獸，象徵主義的描寫亦漸改為敘事畫，神殿、墓石和紀念碑也陸續出現，藉以配合神權政治的威嚴。

　　自原始奴隸制度社會的產生，宗教的藝術日漸發展，古代都市文明達至高峰，遂奠定了日後文明社會的傳統。

　　綜觀人類的歷史，原始狩獵採擷時期的藝術，都是描寫「咒術」，迨至原始農耕時代，則多變為幾何文和象徵表現，最後當原始奴隸制度社會形成以後，始

又變為宗教的敘述畫。

　　在今日許多未開化民族中，他們的原始藝術，依照環境的不同，一部分仍依照舊有的傳統，但大部分則已變遷。我們將這些現代的未開化民族藝術和過去的原始社會藝術作一比較，可以發現到許多手法、內容、目的都是共通的。因是近代「藝術」產生自「原始藝術」，該是極自然之事，近百年來藝術的新思潮和新表現，對於時代意義的重大，是可以想像的。

　　　　　　　　　　　　　　(五十六、三、四、板橋)

所羅門群島土著藝術

　　提起了所羅門群島，不禁使人聯想到南海天堂，可是這些神祕的島嶼，有史以來，一直就失落在人間。翻開地圖，可以看到在新幾內亞的東南邊，有一連串的島嶼，好比星棋一樣，散布在南太平洋和珊瑚海之間，這就是所羅門群島。儘管我們今日的文明已進入太空，可是住在這些島嶼上的土著，大部分還度著石器時代的生活，他們雖然沒有現代的文明，但卻有驚人的藝術造形的思想。

　　所羅門群島的歷史距現代並不遙遠，島上的許多沼澤與叢莽，和新幾內亞比克河一樣，直至一八八五年始陸續被人發現。根據人類學者的意見，群島的海洋民族，都是含有蒙古和高加索人種的血統，若就言語和習俗的引證，各族間幾乎是共通的。他們的藝術，如果依照地理環境，該先受到澳洲大陸的影響而後才產生演變的；可是事實並不如此，它和澳洲或新幾內亞的土著作品完全不同，它的獨創是所羅門群島特色之一。

　　地理人文學中叫它做 "Melanesia"，在定義上似含有「憂鬱的小島」之意。群島中以俾斯麥島、所羅門島、新希普斯拉島、新卡利都尼亞島和夫茲島為主要島嶼。

　　各族間對神鬼的信仰和祭祀儀式均相類似，藝術

作品大多是木雕和石灰容器。材料方面可分做木雕和
纖維兩種。木刻有人體、面具、木缽和舟飾，纖維的
製品為樹皮布，此外尚有用煙燻製的木乃伊──首干。

　　要了解群島的藝術，似須分作兩個區域。第一個
區域是俾斯麥群島，它包括新愛爾蘭、新不列顛和阿
眉拉魯特三個島嶼，這裡的土著，對宗教的圖騰，尤
見發達，它的造形，和現住北太平洋岸的 Tlingit 和
Haida 族的藝術很相像。

　　圖騰柱 (Totem pole) 多為祖先像，這些神像的高
度不等，矮的只有一公尺多，高的有達數公尺。一般
的祖先像，前方突出的頭部呈橢圓形，眼鼻用貝殼鑲
成，頭髮則用椰實的纖維裝飾，胸部平坦，肩部和上
膊融合在一起，沒有顯示隆起的腹部，手臂細長，合
置腹上，但也有一些神像是略去手臂的。

　　製作這些神像，都是就地取材，他們沒有畫筆，
只是一些樹枝、莖梗，或羽毛。所用的顏料，底色是用
黏土先塗一遍，呈淡蛋黃色。白色和黃色為天然的赭
石，紅色取自一種熱帶植物的豆莢，黑色是由一種樹葉
和以木炭，再用口咀嚼而成。這些天然顏料，均能保持
恆久而不褪色，故他們的作品，永遠顯得栩栩如生。

　　每個神像的中央，大都刻有一條溝線，這顯然是
為了在造形上求得對稱，才雕上這根垂線的。這一點
在造形藝術史上，非常值得我們重視。

　　盾牌的圖騰，頗能表現獰猛的性質，兩排的同心

圓，好比一隻巨獸的眼睛在凝視著你，色彩為紅、黑、白三色，這是最刺激的顏色，在現代的圖形心理學中，我們視這項配色具有爆炸性力量。

樹皮布是從一種桑科植物的樹皮，經長時間的浸漬，把木質除去，再由剩下的靭皮製成，故亦稱布紙(Tapa)。所羅門樹皮布的圖騰，迥異新幾內亞，即新幾內亞土著的圖騰，多以動物例如魚類和蜥蜴等為表徵，但所羅門的圖騰則以曲線為主，且採用規則的幾何文為多。繪畫這些圖文的工具，除用羽毛描寫外，也有使用木板印刷，一如我們的版畫。

第二個區域便是所羅門和夫茲島，兩個島嶼也會製造貝殼鑲飾的神像、面具和舟飾，其中尤以頭骨面具最為特出，這種面具的起源，最初是收藏死者的頭骨而後才演變為面具的塑造。除此而外，距該島的東南方，還有兩個小島叫達古魯斯和巴克，以善於燻製木乃伊——死者的頭骨最聞名，他們對首級的裝飾視為勝利的一種象徵，這種獵頭習俗，和南美洲亞馬遜河上流的原始民族相似。據說目前一個首級售價高達美金二千二百五十元，即使在當地的叢林中，價值也可以賣到美金七百元。馬丁·約翰在一九五七年探險該島時，曾拍攝到一幅正在燻製首級的土著照片。首級係用一種樹葉燻製而成，或將肌肉剝下，而在頭骨上另塗一層黏土，頭骨的收藏，也是象徵亡魂帶給他們希望與光明。至於他們到底用的是什麼樹葉，直至

今天還是一個謎，為外人所無法獲悉。

所羅門土著的藝術，正是說明了未開化民族，心理上一種具象的表現，即由精神的進化，而創出了驚人的藝術。即人類未有文明以前，大自然的變化，乃直接影響著他們的生活，他們完全是倚靠自然求作息；同時對於自然現象，例如風雨晴晦，一草一木，以至於山川岩石的形成，俱因無法予以想像和解釋，由於這種心理的恐怖，遂產生信仰，由於信仰便產生了「禁忌」，再由禁忌，而漸認識到屍體之外，尚有獨立生存的靈魂；由靈魂的信仰，最終遂形成了祖先崇拜，因是「靈魂」，實是藝術創作思想的中心。

圖騰柱就是這樣產生的，土著稱這祖先像為「歷史的神木」，依照他們的風俗是不能出售的。所能外讓的東西，只是一些面具，鏤有雕刻的食器掛鈎和容器而已。

所羅門群島藝術的噩運和新幾內亞的藝術一樣，因經歷一次和二次大戰的浩劫，雖然有心的老年土著，視剩餘的雕刻作品，比自己的性命還重要；但不少部落的藝術品，今日仍然大部已被洗劫一空。有些冒險家還不惜使用武力，迫使他們把「靈屋」中的寶藏悉數交出。我們的文明，已徹底地楔進他們心靈安息的深處，文明是否會帶給他們幸福，也是我們文明人要尋找的一個問題。

<div style="text-align: right">（原刊五十七年二月號《皇冠》卅卷二期）</div>

東南亞及印度洋群島原始藝術

一、馬來原始藝術

散居在東南亞以至東印度洋群島的若干種族，在古老時期原係遷移自內陸，他們的固有文化由於悠長歲月的洗刷，多已趨消滅，目前殘存於世者已形成所謂獨立的文化層。

按照地理和人類學的推測，最早進入這些區域的民族，乃為 Negritos, Veddas 和原始的 Malay 三大系。他們原是住在僻遠的原始林中，以漁獵為生，數千年來，一直停留在所謂「採擷經濟」的區域內，常以家族為一單位，在一定的地區中漂泊。上述諸族是具有顯著的人種性質，完全係出自不同的根幹。

Negritos 諸族中，Andamanese 和 Semang 兩族各盤據在馬來半島的西面海岸和山地中，與散居在中部菲律賓 Aëta 族有顯著的不同。Andamanese 族住在島上，因一海之隔，故受外界異族的影響甚微，他們除在下身纏著一圈單純的腰簑外，男女幾近全裸。風俗上他們用石英琢成的石器，在自己的背上刻劃瘢痕做裝飾，這些傷痕的意匠僅為簡單線條的配列。至如他們所造的土器，則刻有較複雜的圖文。

Semang 族亦有在背上刻劃瘢痕的風俗，塗以赤色顏料，較前者為美麗。這族和東南亞諸族相同，能作竹刻工藝，如櫛、簪、耳環、矢筒及筒鼓等器具。器皿上的裝飾刻線多屬幾何紋，但亦有動植物和人物紋者。

Veddas 諸族中，其中以住在馬來半島的 Senoi 族和 Semang 族的生活形態，最相近似，且此兩族的雕刻線文，幾亦無甚分別，但兩族的作品在藝術價值上均不甚高。尤其 Celebes 族中的 Kubu 族的作品，本身更無獨創風格，即使有部分竹器，也是從外族傳入的。

至於錫蘭島的 Veddas 族，則能打製石器，捏造土瓶，且知在洞窟的壁上，摹描鳥獸和人物，神情的表現，至為滑稽。繪畫多為女子所作，他們作畫方法，乃以口沫與灰土混合先製成糊狀，然後用指頭塗填在洞壁上。學者認為他們的壁畫，和住在中部印度 Ganjam 的 Khond 族所作者，似屬同源。

住在馬來半島山地的原始馬來族中，Jakun, Mandra 和 Besisi 諸族，他們的作品和顏面的塗彩，乃與 Semang 與 Senoi 兩族極相類似。

婆羅洲的 Punan 族崇拜鱷魚，由於稍具宗教雛形觀念，故有極富藝術價值的木刻產生。同時他們在體質上，也較上述諸族為顯著。

菲律賓 Mindoro 島的 Manguian 族和 Palawan 島的 Tagubanua 族，由於外島他族生活方式傳入的影響，

現已完全失去其本身的固有文化，他們今日的生活程度雖然仍很低，但是卻有印度系統的文字，且知刻在竹片上以作通訊。

原始馬來族中，尚有以小舟為家，經年沿著各島嶼，這些漂泊為生的 Orang, Lant 諸族，雖有器皿的製造，但不知做裝飾的表現。至於 Mergui 群島的錫蘭族，則知用木雕像作禮拜，神像身上塗以紅藍黑等色彩，並鑲以貝殼，他們和相隔千哩以外的 Manton 族所作的神像極相似。

上述分布在東南亞至東印度群島的原始民族，原是住在內陸的，由於海水不深，這些民族不斷地遷移外島。他們的移動是緩慢的，而且年代也很長，分布的地域既廣，因而自然的條件也不一樣，若對每一群族加以論述，是極其困難的。因是人類學家為便於研究起見，權宜上稱這一群為「馬來人種」，與所謂「蒙古系東南亞諸族」作一區別。

住在臺灣山地中的若干種族山胞，乃屬馬來種族中的印度尼西亞系，其中一部則與東南亞蒙古系中的苗族和黎族具有血統姻緣。這些人種，除在系譜中可以發現他們身性是相同外，同時在他們的原始藝術作品中，也有許多顯著相似的地方。

二、印度原始藝術

橫貫印度中部的丘陵地帶 (Orissa, Bihar, Madhya-

Pardesh 諸地區），散居著兩大原始的 Dravida 系和 Munda 系兩族，前者的一系包括有 Gonds, Khonds, Uraons, Marias, Baigas 諸族；後者的一系則包括有 Santals, Korkus, Gadabas, Juangs, Saoras, Bhils 諸族。這些種族由於傳統思想的束縛，除特殊階級而外，一般「平民」是被禁止製造土器的，即使樹皮以外的紡織，也是在禁止之列。留下給所謂「平民」階級人們的自由，只有限於製造木質和黏土的器具，由於材料的限制，結果使這些種族的藝術品，僅能向木雕和繪畫兩方面發展。

Khonds 族舉行婚禮時，以木柱雕刻神像，樹立門前，表示天地兩神永結同心之意。葬禮亦以木柱為墓碑，上雕日月圖紋或騎馬人物等浮雕，其中尤以 Bhils, Korkus, Murias, Bisonhorn Marias 諸族的墓柱，造形尤為壯麗。高約丈許的柱上頂部為鳥形圓雕，中部為騎象及騎馬的人物，下部則為鳥獸魚鱉等浮雕。這種墓碑，也有分為四段雕刻者，全部造形，極富濃厚象徵的趣味。

Khonds, Baigas 諸族雖也有祭祀，但神殿中空無所有。Saoras 族的神殿則立有木雕神像，神像沒有手，兩腳向左右開作八字狀，名字叫 "Sahibosum"，是「保佑平安」的意思。

中部印度諸族，以祭祀時舉行儀式所用的面具，型式最多，面具 (Masks) 的製造，有木製及瓢簞兩種。

其中以 Khonds 族在舉行儀式時代替骨頭的假面具，形狀最為珍奇，面部作紅黑白三色，頂上植以真人的毛髮，口部鑲以牙齒，在表現上，一見而知為未開化民族的手法。

Khonds 和 Pardham 族在家屋的牆壁上，描有波狀和菱形的圖文，間亦有以眼鏡蛇頭 (Cobrahead)，鳥類、魚鼈、樹木等為圖案，圖文樸素有力，均為辟邪之意。

印度群島的原始民族，所有藝術作品，都是反映著他們所謂「有靈觀」的宗教觀念，因是我們若要理解他們的藝術，必先要從他們思想方面研究入手。

太平洋群島原始藝術

為欲了解太平洋群島的原始藝術，必須從它文化發展的研究開始。散在地球上廣大海洋中的無數大小島嶼，關於它的原始民族和文化，根據地理的分配，略可分為三大系：

㈠澳洲 (Australia)

㈡新幾內亞 (New Guinea)

㈢其他太平洋群島 (Micronesia, Melanesia, Polynesia)

澳洲的原始藝術

今日二十世紀的文明，我們雖已進入了高峰，然而在澳洲內陸，一部分原始民族仍然被人類遺忘，繼續著數萬年前石器時代的獵頭 (Headhunter) 生活。我們從 Java 島所發現遠古人類的化石 (Pithecanthropus) 中，得知今日居於澳洲的原始民族，他們的祖先是從亞洲大陸南下遷移至太平洋各島嶼的。

這些澳洲原始民族，今日仍然停留在採擷時代的狩獵生活，一般的獵具，也只限於石器的槍矛和一種拋擲的 boomerang 獵器，還不知有弓箭的製造。

他們並無定居之所，住處係用皮樹和樹枝編成，

略避風雨。部落為一集團形式，流離在一定區域之內。男女身體全裸，喜用泥彩塗在身上及面部做裝飾。

在這種完全沒有物質文化的民族中，生活雖簡陋，但卻有驚人的藝術發展。他們自太古時代，便離開了亞洲，數萬年來，由於他們不歡迎和外界溝通，一直就被自己孤立著。因此他們今日的工藝，從未受過他族的影響，故其表現，最能顯示原始的形式和古拙的趣味。他們所製的槍、盾和石器刀具的文樣，雖然畫的是紅白兩色的單純色彩和造形，但在單純之中，卻有多少複雜的刻線。

他們的繪畫，可以分為樹皮畫和壁畫（岩石）。樹皮繪畫的題材多為動物，而著以紅土、黃土、白堊土

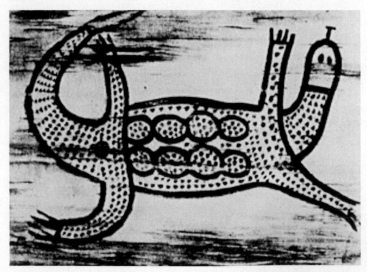

懷有小卵的蜥蜴，樹皮布彩畫，澳洲土著藝術。

和木炭四種顏色。所畫的魚隻，鉤勒有外形的輪廓外，魚腹內的魚卵，也有表現出來。具有這種思想和表現能力，在他們部族中並不多見，因為一般的原始民族，多重視在舉行儀式時所用圖騰的象徵表現，而少有透視的想像。

譬如他們在舉行圖騰儀式中的一種砂畫 (Sand-painting)，便是典型的象徵表現繪畫的一種。即在砂地上使用紅土和黃土，描寫蛇和人體。砂畫有長至四、五公尺，蛇身作扭轉狀，或成渦狀，較闊的一端表示蛇頭，矇矓的一面乃表示蛇身的一半隱沒在叢林中。

上述的砂畫，較之樹皮畫更富宗教的意味。樹皮繪畫僅為繪畫的一種表現，未嘗作為儀式中使用。

畫在岩石上的壁畫，僅在澳洲西北部 Kimberley 的洞窟中才可以看到。繪畫的題材，主要為兩神像 (Wongina)，並在神像中配以男性和女性的人體、蛇、鱷、和鳥類。

最大的壁畫畫幅有達四公尺者，顏面只描寫眼和鼻，而不描寫口部，這是他們對人物的表現最大的特色。

在澳洲原始民族所盤據的一帶地方，經年多雨，動物的繁殖甚速，植物亦極茂盛。

壁畫上的兩神像，便是由於地理環境而產生的。一般壁畫，除了表現神力外，同時也含有死者靈魂和保佑成年的各種意義。要之，澳洲的壁畫，在各族的

藝術中，是最富於咒術和宗教的意義。

新幾內亞的原始藝術

新幾內亞在歐洲人尚未入侵以前，他們部分生活，早已由舊石器而進入新石器時代的文化階段。

從荷屬新幾內亞以至東北部海岸的一片地帶，其中一部文化，便是經由 Indonesia 而受亞洲影響的。目前這一部分原始民族，除狩獵外，且知耕種。住在山區部分的部落為定居外，在海岸一帶，則有水上部落。

近海一帶的民族，由於和外界接觸，生活的發展較速，故有若干單純種類的用具。其中以土器、樹皮布、木缽、木鼓、槍矢等的雕刻文樣，尤為美麗。

槍柄和盾牌上所刻著的人面，係具有咒術的意義，盾牌上或鑲以人骨，此乃藉死者靈魂的咒力，作為增加自己的力量。尚有將死者的頭骨裝置在雕架上，這是祖先崇拜的神像。此外以面具的製作，最為發達。

近海的一帶原始居民，並能製造大型的獨木舟，船頭和尾板都飾有雕刻。

新幾內亞的原始民族以 Papuans 族最為聞名，在這個世界第三位大島中，除 Papuans 族外，在腹地內還住有極少數尼古勒特族的侏儒人種。北部海岸則為 Melanesia 系。

在荷屬新幾內亞的 Korwar 族中，常見有屈膝的祖先像，它和 Indonesia 的祖先像頗相類似。這些立像

的顏面造形，學者們相信是受 Hindu 和南方佛教的影響。

他們利用檳榔雕刻而成的一種 Betel chewing 用具，文樣和婆羅洲方面的竹筒雕刻相似，「不均齊的渦文」，是它的特色。

樹皮布是由植物靱皮部分剝製而成，太平洋群島諸族間都有製造，顏色多為黑黃紅三色，圖案的文樣極富個性。其他地方的樹皮布多用版畫的手法印製，但新幾內亞則用手描，故在繪畫效果而言，比較他族濃厚得多。

舊日德屬的新幾內亞，尤其住在 Sepik 河沿岸一帶的民族，美術的作品最為豐富。這些美麗的作品，可以在他們部落中的集會所中看到。

這種集會所是未婚青年宿泊所，兼饗宴和跳舞之用，它是一座三十公尺深，十八公尺高的巨大建築物，內部飾有雕柱、木鼓、竹笛、戰斧和面具等。他們的木鼓和面具，色彩和文樣，設計最為華麗。

宗教儀式所用飾板 (Decoration panel)，高約一公尺，雕工至為精細。透雕中心部分多以犀鳥作圖騰。舉行成年儀式時使用的面具更見精巧。葬禮的陪葬品為一鳥面人身的雕刻，造形粗野而誇張，色彩至極強烈。

新幾內亞東端部的 Trobriand, D'Entrecasteaux 和 Tubetube 諸島的民族，他們所製的木鼓、楯、石灰容

器和石灰籄的文樣和別的島嶼不同，而成獨特的另一
種變形渦文。

咪克羅尼西亞及咪拉尼西亞的原始民族

翻開了太平洋的地圖，可以看到亞洲的東南部，
尤其從馬來半島，印度尼西亞以至東海方面的蘇門答
臘、婆羅洲、爪哇、菲律賓、新幾內亞無數大小的島
嶼，它愈接近亞洲大陸的島嶼愈大，而島和島之間，
距離也愈近；距亞洲大陸愈遠的島嶼也愈小，同時島
和島之間的距離也愈遠。從地理上看，這些島嶼在未
形成以前，該和亞洲大陸連在一起。

根據人類學者的意見，太平洋群島的原始民族和
文化，最初一部島嶼，是最先受到大陸文化的影響，
而後逐漸傳至東面諸島嶼的。又據言語學的引證，認
為 Malayo-Polynesian 語，在群島間幾乎是共通的。在
文化而言，它和新幾內亞及澳洲則完全迥異，是為其
特色之一。

在這廣大海域中的群島，在地理學上可以分為四
大系：

㈠最接近亞洲大陸為蘇門答臘、婆羅洲、爪哇、
菲律賓、臺灣，並包括 Indonesia。

㈡ Indonesia 東鄰以至赤道以北的 Micronesia。

㈢ Indonesia 東鄰至赤道南面的諸群島如
Melanesia。

㈣ Polynesia。

Micronesia 一辭，顧名思義，意指其為小島，其中北部的 Mariana 群島，曾受西班牙文化的影響。在 Carolin 東面的 Ponape, Kusaie, Marshall, Gilbert 諸群島，則受 Polynesia 文化的影響。

Melanesia 中的 Bismarck, Solomon, New Hebrides, New Caledonia, Fiji 等群島為其主要部分，在這些島嶼中，言語和文化都是相通，受西部 Indonesia 的文化影響較強，藝術作品多為雕刻和石灰容器。材料方面又可分為木雕和纖維兩種，前者為人體、面具、木缽和舟飾，後者為樹皮布、座墊、手袋。

為欲理解 Melanesia 的藝術，似須分為兩個區域。第一區域 Bismarck 群島，其中包括 Admiralty, New Ireland, New Britian 三島。在這些島嶼中，宗教的圖騰藝術，尤見發達。圖騰的造形，頗與現住北太平洋岸的 Tlingit, Haida 族的藝術相似。

第二區域 Melanesia 是包括 Solomon, Fiji 等群島。Solomon 島以貝殼鑲飾的精靈神像和舟飾最發達。

在該島東南方的 Santa Cruz 和 Banks 兩島，以死者頭骨加工的精緻，最為特出。

如果將 Hawaii, New Zealand 和 Easter 三群島連結起來，可得一等邊三角形，在這些群島之間，言語和文化都極相近似。由於這些原始民族善於造舟，因此文化得以互相交流，他們對於圖騰藝術也一樣地發達。

　　Melanesia 的圖騰的社會制度，較為民主，但 Polynesia 的社會則較為專制，直至今天，百姓們仍然是由酋長的權力所支配著。由於在酋長的統治下，因此平民對神像的崇拜亦較深，故在 Hawaii, Cook, New Zealand, Samoa, Fiji 諸島的藝術，對於神像的雕刻甚多，其中尤以夏圭夷的 Kukailimoku 神像，Cook 島的 Tangaroa 神像和 New Zealand 的 Maori 族的石刻小型神像，最為精美。

非洲原始藝術

　　非洲的原始民族，由於種族、地域、氣候以及所受阿拉伯或歐洲文化影響的不同，因而產生的藝術亦異。

　　非洲大陸的南北兩地的中央，是被一道大沙漠和熱帶森林相隔著。從歷史上看，在 Nile 河下游的區域，早在曩昔已開著文明的花朵，亞洲和歐洲的文明，就是從這沿岸輸入北非。

　　歐洲的文化，是經由蘇以士海峽和 Gibraltar 海峽兩處進入非洲，另一個第三個通路，則由阿拉伯半島的西南端進入東非。至於北非，由於被沙哈拉(Sahara) 大沙漠的隔絕，致使文化不易南進，不過在數世紀以來，僅僅受著古代東方和阿拉伯文化的慢慢地浸透，故遠較東非進步為緩。

　　讀者翻開地圖，試從 Senegal 河口至沙哈拉和利比亞沙漠的南端，將它和 Nile 河上游流域，Abyssinia, Somaliland 相連，可以劃出非洲大陸中，包括東西兩面的一個中心地帶，這裡的原始民族的藝術便是具備黑人 (Negro) 和亞洲兩者文化的一個混合地帶區。至如東非地方的 Abyssinia 和 Somaliland 方面，亞洲的文化則由第三通路，平均地先滲入 Hamites 和

Semites 兩族，繼而再向南進，深透至 Kenya 和
Uganda 等地，再由此向西進展，經 Nile 河的上游轉
向西面的蘇丹，以至 Cambia 河口的一帶流域。在這
些地區許多小王國，便是模倣阿拉伯文化而興起的。

　　至於在混合地帶以南的幾個 Pygmies, Bushman
和 Hottentots 各族，受文化的浸透的影響較淺，故此
一直維持著原始的生活。Pygmies 是住在剛果地區叢
林中的侏儒，成年男子平均身高僅及一四〇公分，為
今日世界中最矮小的人種，由於他們體質太小和欠缺
文明，故無任何藝術造就可言。

　　Bushman 是住在南非洲 Kalahari 沙漠地帶，也是
文化極低的一支原始民族，直至今天，尚不知農作與
畜牧，男人僅賴狩獵，女子則採集草根和野菓為生，
數千年來，一直停在石器的時代。他們勝侏儒族一籌，
就是他們有洞窟的繪畫。

　　他們的壁畫，題材有羚羊、野牛、獅子、狒狒、
鳥和人物，在簡單的線條中，著以白、黃、紅、黑等
色。黃色的顏料乃取自頁岩，紅色取自赤鐵礦，白色
和褐色取自泥土，他們將這些泥土放在石臼中研末，
再混合動物骨髓中的脂肪製煉而成。

　　所畫的人物和動物，有些是屬象徵，但也有寫實
的作品。後者的繪畫，表現形式與法國、西班牙洞窟
的後期舊石器時代壁畫極相類似。除此以外，還有在
Rhodesia 地區所看到的壁畫，年代也是很新。按一九二九

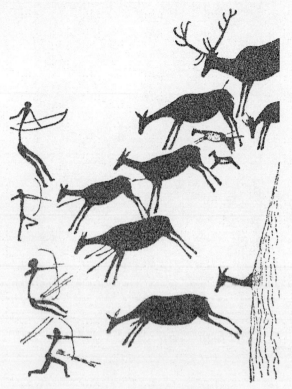

羚羊，石窟彩畫，南非 Bushman 文化。

年地理學會的考古調查，認為它和舊石器時代遺物，
有著很深的關連。正確的年代雖無法考查，但尚可以
推定上述三者的壁畫確出自同源。

　　Bushman 壁畫中的人物和動物，最大的特色是表
現簡明，而且動態也栩栩如生。作畫的題材，多屬生
活的描寫。譬如有些壁畫，描寫他們偷盜鄰族（Kaffr
族）牛隻逃走，表現得非常有趣。

非洲巴魯巴族面具，比利時屬剛果流域。

　　非洲原始民族中，若以藝術中心分野，略可分為 Sahara 沙漠以南地區，曾受外界文化影響的「混合黑人」和未受文化影響的「純粹黑人」兩種。混合黑人的藝術，雖經外界的影響，但仍維持著黑人原有的本色。

　　黑人藝術中的面具 (Masks) 和人物雕刻，其特色乃為最具立體派的表現樣式，這些作品，都是宗教上的一種咒物崇拜的偶像。世界任何一個區域的面具，

它和宗教都是有著密切的關係，從面具上也可以反映出宗教性質的不同。例如崇拜祖先的民族，面具便做成酷似祖先，以神和精靈偶像為禮拜的民族，便製造神靈的面具。崇拜圖騰 (Totem) 的民族，則製成圖騰動物的面具。概括而言，非洲宗教的特色，是屬於咒物的崇拜 (Fetishism)。

咒物崇拜的民族除製作面具及雕刻外，尚有使用動物或人骨、植物的枝葉或菓實、金屬或泥土製成各種護符。從非洲原始民族的咒術和祭祀的儀式中，且反映著他們對咒物崇拜的性格。

圖騰動物的面具，以豹和羚羊為多。雕像中有立體派和超現實派相似者，尤以面具和雕像多為抽象化，所謂「前理論的表現」，而與現代藝術的抽象傾向共通。

動物的木雕和木盃，以西非的 Dahomey, Bakuba, Joruba, Ife 諸族的作品為最特出。至如剛果區域的 Bushongo 族的木盃，更飾以幾何學的圖紋，而與前述的四族迥異。

西非 Benin 族的象牙雕刻，乃具有直線和曲線圖紋，由其圖紋的表現，似曾受十六世紀西班牙和葡萄牙文化的影響。

剛果 Baluba 族用木頭來雕成人像鼓，西非的 Ashanti 族的鼓，則用人骨製造而成，雕刻則至極細膩。

　　剛果河下游以及 Porto, Novo 諸族的纖維織布，對
於幾何圖紋的刺繡，尤見發達，除圖案化外，且多帶
有雕文的變化。

　　Benin 族的銅器，係在一八九七年被英國統治時
才被發現的。銅器中有銅製頭像，銅製的裝飾板和銅
鑼、銅鐘等，全屬祭壇的用具。按 Luschan 氏著書中
的考證，認為這些銅器係在十六世紀以後，與歐洲文
化接觸以後才產生的。又據 Struck 氏的著書，略謂：
「Benin 族古代藝術的發展，可以自十二世紀以後至
十九世紀的七百年間，分為五大時期，而西非的黑人
藝術最盛時期，便是 Benin 族銅器藝術的出現。」

北太平洋及美洲原始藝術

從亞洲大陸的東北以至美洲大陸的西北，即在北
太平洋沿海的原始土著，大部分的生活，迄至今日，
仍然是倚靠漁獵和飼養馴鹿為生，依其文化和言語的
不同，可大別為四個群族：

㈠自黑龍江下游流域以至奧荷斯克 (Sea of
Okhotsk) 沿海的 Tungus（北方 Goldi 族）、Gilyak 族，
以及北海道、千島 (Korle Is.)、樺太 (Sakmalin Is.) 的
倭奴族。

㈡從呵福古海北岸至西伯利亞東北端的「舊亞細
亞族」(Palaesiatics——) 但不包括 Gilyak 族。

㈢阿拉斯加 (Alaska) 的愛斯基摩 (Eskimo) 群族。

㈣自南阿拉斯加至英屬哥倫比亞，所謂西北沿岸
的「美洲印第安人群族」(American Indian)。

Tungus, Gilyak 及倭奴——上述的民族多以漁獵
為生，冬天出外狩獵，以獵得的皮毛，交換外界輸入
的物資，平時以鮭魚皮為衣，我國叫做魚皮韃子。

Tungus 族以游牧為生，每逢冬季移居於河邊，以
樹幹搭屋，及至獵季，則以皮毛或樺皮作天幕，逐草
而居。但 Goldi 和 Gilyak 兩族，則屬於定居，前者的
一族，今日仍住在樺皮所建的半圓形天幕內，前者的

一族，已知建造金字屋頂的木屋。

北部 Tungus 族的藝術品，多為樺樹皮和皮革的細工。Goldi 和 Gilyak 兩族，多為木材和魚皮的加工。兩者圖案造形，都以雲渦文為主，作品有木製的盤、匙、小刀、煙管等器物，Gilyak 族崇拜黑熊，在祭祀熊神的儀式中，木匙上所作的熊雕，最令人注目。

他們服飾中的文樣，除雲渦文而外，尚有人形、獸形、蛇形及屈曲線文等，且有塗彩。繪畫的風格，多有神話的內容。

倭奴的物質文化與上述 Tungus 諸群族相類似，由於地理的關係，受中國文化的影響至深。該族的工藝有木雕、編織、盆著、煙管、髯篦、快箸和小刀。圖案為曲線的左右均齊的幾何文樣。動物有熊、鯨、魩、鳥和膃肭獸等，造形粗獷而樸素，是為其特色。

編織作品有以樹皮纖維所織皮布，日本北海道，倭奴所編織蕁麻布及刺繡文樣，主為黑或褐色，這是倭奴藝術用色的特徵。

舊亞細亞族——該族散居在奧荷斯克的北岸以至西伯利亞的東北端，從事狩獵海獸和飼養馴鹿，藝術作品多以鯨魚和馴鹿為圖文。

Goliyak，亦為舊亞細亞系之一，所採三角形、圖形、星形、屈曲線、平行線等圖文，頗與美洲印第安族相似。W. Jochelson 氏在其著書中，所謂「舊亞細亞的美洲北冰洋起源說」，便是根據在圖文上的相似，

作為引證的。

Eskimo 族——愛斯基摩族散於西伯利亞北端、阿拉斯加、加拿大北部、Baffin 島以至 Greenland 等北極圈中廣闊的區域。本系民族依地區的不同，居住在東部 Greenland 和西部阿拉斯加的土著，文化程度較高。

他們冬季住在冰磚所造的小屋裡，以獵取海象、海豹、鯨魚等為生。海獸的牙骨和流木，都是他們生活重要的材料。工藝多屬煙管、銛、弓、繩索等實用的物品，純屬藝術欣賞的作品並不多，僅有在季節舉行 Tualik 祭祀時，所用的面具較為有趣。

此外尚有極小數的牙骨雕刻。他們以環境長年被冰雪所封，必須面對現實，因此無暇顧及藝術的裝飾，也未可知。

西北沿岸的美洲印第安族——從阿拉斯加西南部，以至英屬哥倫比亞一帶的 Tlingit, Tsimshian, Haida, Kwakiutl, Salish 諸群族屬之。他們的藝術，形成了一個特異的文化圈，而和 Eskimo 族迥然不同。

該群族雖亦常在海上生活，但頗富有，由於他們常常舉行一種非常浪費的 Potlatch 宴會，因此人們稱他們做「北極資本家」。

由於該族崇拜祖先和常時舉行祭祀，故在藝術上的創作，非常發達。雕刻作品如圖騰立柱、貯藏箱、木鼓和面具，都極其特出。祭祀所穿的服飾，尤為精美。圖騰動物有熊、海猩、烏鴉、鷺、鷹、鯨魚等，

均採用自然形。

　　本族的圓雕、浮雕、彩畫、編織和刺繡，對人物的造形，則極端誇張。人物的面部文樣，可以看到是抽象的轉化而成的超現實主題，少有任何寫實的作品。

　　美洲的原始民族，除了上節所述的愛斯基摩和西北沿岸的美洲印第安族外，尚有北美洲中部大平原的印第安，和北美洲西南部印第安兩大族。在中部美洲和南部美洲的二、三印第安土著，他們的藝術，值得我們注意和研究的，為數亦不少。

　　住在北美洲大平原的土著，過去以狩獵野牛為生，畜馬，屬於游牧民族之一。雖不知燒陶或編織之術，但他們所住的皮革天幕和皮革衣飾，卻有驚人的藝術。

　　這一群族對藝術的造形，和西北沿岸印第安人不同，抽象和寫實的文樣兼具。作圖都極富律動性，反映著游牧民族的自由活潑的氣氛。

　　北美洲西南部的印第安族，係屬母氏系的社會組織，對陶器和編織，具有傳統性的特技。圖案有鳥獸魚蛇等，但亦有花葉等植物圖文。

　　他們的社會，是實行神權政治體制，因此在年中舉行 Kachina 神靈祭儀是極其莊重的。這類儀式每年在冬夏間舉行，並有戴面具和裸身塗彩的神舞。神像的形態奇特而帶有幼稚的氣味，暗示著愛好和平農耕民族對於神靈觀念的性格。

　　南美洲──南美洲的巴西亞馬遜河流域熱帶叢

林，尚有不少未開化的印第安群族。Ycayali 河流域的 Chana 族和住在 Matto Grosso 地區的 Caduveo 族，以及 Galibi 族等，均為製造土器而知名。

巴西西北部的 Opaina，中部的 Aueto 族和 Katukina 族，所作抽象性的面具，最能令人聯想到現代藝術的作品。

巴西尚有獵頭人所作的首級木乃伊 (Shanshas)，亦為極富研究價值藝術之一。

主要文獻： 1. Boas, *Primitive Art*, Dover, 1955

2. Lincoln, *The Dream in Primitive Culture*, London, 1935

怎樣了解現代藝術

緒　言

　　由於今日人類生活方式已進入工業的世紀，致使藝術思潮亦日趨複雜。近年臺灣對於提倡現代藝術，雖然在雜誌或報章中，間或刊些介紹文字，可是這個辦法還是不夠積極，譬如在大專學校之中，就不似美國的學校，普遍地添設「藝術欣賞」課程，作為學生的選修（這門選修仍然計學分）。因此臺灣在近二十多年來，談起了現代藝術，不少人還是覺得很陌生。

　　為欲了解現代藝術，它的知識是介乎「藝術史」和「美學」之間，或為更多的關連學科。雖然這些學科各有它的範圍，但若把它和藝術相輔而行，則對於現代造形藝術——繪畫、雕塑、建築、工業設計，始能獲致一個概念。

　　譬如目前有許多藝術概論或藝術叢書可資閱讀，但它的知識，對今日的審美範圍似仍嫌狹窄，故必須涉獵有關藝術的「自然法則的根據」、「象徵符號」、「視覺言語」和「藝術新知」。具備這些基本知識以後，進一步才能了解現代藝術「畫因」(Motive) 的思想，「材料」(Media) 的特性，和它創作計劃的過程。

審美的觀念，乃依時代轉變而不時變遷。同時藝術原為工業經濟領先，但藝術亦賴社會經濟而得以滋生。即使今日我國藝術不能創造時代，但最低限度也得把時代的痕跡刻劃出來。因而現代藝術，該是一般教育的一項常識，而從事藝術者，更不可自絆於士大夫思想，而止於自娛。

造形藝術

近代藝術包括繪畫、雕塑、建築、版畫和工業設計，總稱「造形藝術」(plastic arts)。當你接近這些藝術時，由於它的色彩、質感、和動態 (movement) 的呈現，將會使你的視覺或觸覺產生強烈的反應與平衡，迥異於欣賞傳統藝術。

近代藝術種類之多，幾乎和萬花筒一樣令人眼花撩亂。因此，如果你要了解它，對它創作的動機以及機能 (function)，就得稍具一些預備知識，才能予以接受。

同時接近這些藝術，最先的條件，便是必須明瞭在你過去所學的藝術術語，形式及經驗等，和現代藝術的含義，會有很多不同。我們對美學上的觀點，是受著環繞著我們的藝術家所支配；正如藝術家們，他們也是受著科學昌明的影響，而變遷了思想一樣。

此外，還有一個最重要的問題，就是我們如何去釐定一個「藝術標準」(artistic standard)，作為我們個

人對藝術審美上的判斷。

個人的審美觀念

造形藝術和文藝、音樂、或舞蹈一樣，它是否能
給予你的滿足？惟此問題乃依個人智慧的高低和知識
深淺的不同，而感受的程度亦異。

藝術家傳遞給我們的到底是甚麼；那些永世不朽
的雕刻和繪畫，它和交響樂一樣，為甚它的魔力竟能
如此動人肺腑。這就是藝術機能之所以高於一切，也
正因為它的「象徵」是從「真理」中形成得來。故藝
術最終給予我們的東西，實予人類進化有莫大意義。
同時我們又可以對它從直覺 (intuition) 中，無需任何
說明而享受到真正的快樂。

藝術是時代的痕跡

藝術也是描述過去人類的生生息息、思想、經驗
的存亡；同時也是從我們祖先的啟示中，告訴我們當
日如何創出這些偉大的藝術。

由於要徹底了解它，我們對於藝術，最初必須要
持有一種概念——藝術是產生自人性而傳給人類的一
種學問，否則我們便會覺得它是一種可有可無的一種
奇異事物。在某種的情形下，當我們接近這些藝術時，
往往會給許多術語所迷惑，或為自己的愚昧而歪曲了
它。尤其一般對「近代美學」觀念尚未熟識的人，他

對於這些藝術的欣賞，自然要比一幅傳統的繪畫感到困難。

試就今日新幾內亞，仍然處於石器時代生活的土著所創原始藝術而言，今日就有不少人由於它是不常習見的東西，因而把他自己引進了一種偏見，認為它是一個落後地區而不值一顧的作品，殊不知如能了解創作者種族的來源，或他們宗教思想和社會背景的話，而他始能發現這些藝術創作的動機，和它在美學上的要素，或在造形藝術史中的地位該是何等重要。

人們罕有承認自己不能容忍他人的理想；不過，有時又會從很少的啟示中，往往卻會立刻導致他進入一片容忍的範疇。如果你已具有充分的學養，自然更能引你進入一個智慧的領域。

研究藝術——也許需要付出很大的代價。因此，如你要了解畫家們給你訴說的是甚麼，最先還得消除自己的偏見。

藝術家的技巧

專門臨摹古人的贗品，且撇開不談。如果就一般繪畫而言，從過去以迄今日，在每時代中的藝術，依年代不同，都可以顯而易見的從外觀上區別出來。例如十八世紀的許多創作，都是為了宗教或宮廷而作的，然而現代的藝術，就有不少是為「純粹美學」的欣賞而作。

藝術有習見的技巧，我們對於這些技巧亦應徹底明瞭，然後才能收到最大的欣賞效果。而這些技巧也是藝術家完成一件作品，作為他精神上根本的表現條件；換言之，也就是他所使用材料的一種限制上的技巧。

同時在這些技巧之中，也是藝術家從外界得來的第一個感觸，由反應而產生感情，再藉「藝術的言語」而創出的一幅繪畫來。

形式的變化

我們不僅要了解這些技巧，最好對作品的社會背景也要明瞭，因為每一個時代，都有其不同的標準和好惡。有些是傳統；但也有些是受時代影響的一件新生。

在每一個時代的作品，雖各有不同的風格，可是它的演變，卻是相互影響著，而且可以連貫起來。

因此，藝術該是關連它的每一時代的歷史背景，而且是代表著當時文化和它的時代精神。亦即由一個時代，統治著整個時代的文明。

當藝術在繼續發展時，藝術家們在同一的時代裡，有些喜歡去追尋他自己的歷史，以期創出他獨特的工作；但也有一些青年畫家在摸索，試圖建立他自己的一個獨立心理。最終，從這些新派和舊派之間，從不同的兩種思想和形式，互相融匯起來，遂成為畫家們

所創出的歷史。

　　故凡每一個時代，審美觀念絕不會相同。至於審美的標準如何，或者標準應該根據甚麼來衡量，我想這個問題該是從生活經驗中可以得來。即這種標準，很容易地從雜誌，國家推行文化政策中釐定出來。尤其在工業發達的國度裡，例如室內裝飾，工業設計等，影響我們審美觀念的轉變，更為迅速。

結　語

　　我國今日一部分的繪畫，只能代表我國傳統的文化，而欠缺表現時代的精神。

　　如果我們的藝術能夠和 Piet Mondrian (1872～1944) 的作品一樣，使二十世紀建築也因它的影響而改觀的話，那麼，我們就必須重新建立一個藝術教育制度，使人人都能接受現代藝術，了解藝術，而後才能創出一個劃時代的工業經濟社會，和產生一個具有時代意義的新藝術來。

　　（五十七、九、八、板橋，原刊五十七年十月《今日經濟》十三期）

從繪畫新觀念談張杰的水彩

如果讀者看過張杰水彩，仍然記憶他早年作風的話，和他近作相較，便會顯著地發覺，他作畫的技巧，正跟著新的觀念趨向改變的途中。

在一個畫家而言，他的作品必須要追隨時代和配合時代的要求，才能談得上是當代的畫。影響這種觀念和技巧的改變，自然是依照作者本身的才華——感受性，造形本能以及色感——的高低而異。

張杰早於民國三十七年畢業於江蘇正則藝專，他的作品曾兩度入選巴西國際藝展，並在菲律賓等地展出，作畫迄今已十餘年，該對於近代繪畫的新觀念而有所了解。筆者願借本刊一角，俾對近代繪畫思潮作一說明。

較新的繪畫理論，實為今日美學中，最令我感到困惑的一項問題，因為每一個畫家各有其不同的思想和根據，故每一個人作畫，都有其獨創的自由和不同的形態。

不過，一切的畫因，是必發生自感觸，而這種感觸，又產生自內在的生命，而藉畫面來表現其生命力。同時人類的本性，對於造形乃有直覺的作用，此種作用，或稱為抽象衝動。即近代的畫家，除了對物象外

表作精密的觀察外，對它的內在美，也須敏感地同時發掘出來，而這種感受，便是今日藝術創作上最大要素之一。

其次便是由於時代的變遷，和配合科學時代的要求，促使作者產生新的觀念。表現這種觀念，自然是技法和造形——面、線、符號、色彩。

近代水彩的塊狀平塗，一改過去英國傳統水彩的畫風，其技巧實與 Mondrian 的平面原理有關。Mondrian 的這項原理，便是純粹藝術，以簡取勝，最典型的一個例子。

張杰的繪畫，便是應用這平坦的方法為其表現的技巧，不過，水彩不能和油畫相似，必須再利用其他物質來強調其 texture，故張杰則盡量利用紙面的半乾濕，或再行著色渲染，藉以增加 spongy 的感覺，他每張畫在這方面的表現，是相當地成功。

另一個新觀念，便是符號 (Symbol) 的應用，根據 Herbert Read 的解釋（Read 氏為當代最負盛名的詩人、哲學家兼藝術評論家），略謂人類的造形本能，可以分做兩大主流：其一為借繪畫對其夢幻和臆想中的物象，使其再生；另一則以符號代替物象，藉以對宇宙和人類的謎，冀求能得到解答。

上述的兩大主流，便是當代畫家們在哲學上根據的一個新的觀念。可是這兩個大主流，有時會很明顯地相對立，有時卻由於一方的較輕或較重，因而側重

於一方，而使另一方為所消彌。

因之今日的繪畫，所謂具象和抽象的兩種名詞，僅為研究學問對於事物的說明加以區別而已；如果按照 Read 氏的說法，在廣闊造形的本能幅度中，所謂具象、半抽象 (semi-abstraction) 以及抽象，三者的境界，便會感到模糊。

張杰對於上述一點的試圖，其情況有若曾景文的繪畫，他們兩人之中，即張杰《樂水者》的小鴨和曾景文《藍色的月》(Blue Moon) 的驚鳥，他們對符號的嘗試，都有共同之點。

此等符號和幻象，實為一同源，例如象形文字、線條、以及圖騰表號 (Totem)，都是從幻象中分裂出來的。張杰今日所用的象徵，不過還是在探求的階段，距誇張和變形還是很遠。這些符號是不能欠缺生命的，一個畫家必須有內在情感的修養，同時又要發現他外在環境間的調和，而後才能開拓他新的感情領域。達到了這個領域，才能產生詩般的反應 (poetical reaction)。

張杰對於繪畫的新觀念在今日臺灣水彩畫家中，已在領先的地位，他今日的繪畫，雖然還是屬於他的過程，而非他的結果。他在自由的國度裡，思想自由賜予他力量和幫助，使他在各方面的嘗試，將使水彩技巧放出更新的異彩。

（五十一年十月永和，原刊五十二年三月分《今日世界》）

美育的新開拓

近讀夏勳新著《兒童美術之開拓》一書，使我憶起 Ozenfant 教授的一句話：「一個國民對藝術審美觀念的新舊和高低，正是表示他國家文化與經濟是否進步與繁榮。」然而一個國民的審美觀念，往往和其他學科不同，繪畫、音樂、工業設計以至近代傳播等藝術，它必須從下一代開始教育，而後才能把整個國民的審美觀念趕上時代。

世界各國有鑒於斯，在二次大戰以後，對美育的倡導和研究，均不遺餘力。同時國際間的許多教育機構，為了促進文化交流，亦無不以美育一門，作為最先推進的一門教育。

美育在昔日教學課程中所占位置，並不很重要。由於「第三次工業革命」的勃起，各國政府為了要配合一國工業經濟的發展，致使美術在教育上的地位，不得不特別重視而從新加以評價。故「美育」的一個名詞，它的定義在今天，已非往昔那麼單純地解析為「心性的陶冶」，因為時代的變遷，它實負有更重大的使命，並與許多學科的職業訓練結為一體，而成為一項積極性教育。

近十數年，國際方面在倫敦、巴西、巴黎、瑞士、

西柏林等地，曾經舉辦過多次的「國際美育聯合會議」
(F. E. A.) 與「國際美育協會會議」(I. N. S. E. A.)；這
些會議的最大目的，一方面固然是彼此交換意見；在
另一方面，也是國際間在企求如何藉藝術的交流來摒
除各民族間的障壘，以求世界的永久和平。要言之，
美育在別國中之受人重視，是可以想見的。

夏氏所著的這本新書，便是應工業時代之要求，
在中山文化基金會及亞洲協會的共同協助下出版的。
他以五年的時間對美育作深入研探，並參照國情和包
浩斯教育制度 (Bauhaus System) 編著而成，內容以發
揮兒童的創作或啟發為中心，敘述近代材料、基礎技
巧、基本造形、設計、構成等教授方法，全書近百授
習單元，足供從事美育教師全般參考之用。

過去我國美育的落後，是無可諱言。夏氏的這本
新書問世，我深信對我國兒童美術教育，奠立一項「新
的美術視覺世界」與「工業時代的機能審美」的里程，
將有莫大的助益。

(原刊五十八、六、二十四、《中央日報》)

甘於冷落與孤寂

——作畫二十年之感受

前幾天，接《藝壇》發行人姚夢谷兄電話，給我一個文題「創作經驗」，要我把作畫心得寫篇東西。關於類似的自述，早在四五年前，《國語日報》編輯部朋友，也曾給過我一個題目「我學水彩畫的經過」，要我給《中學生》雜誌寫文章，那篇文字因為是給年輕一代閱讀的，故此寫起來，不太費力就可交差。可是，這次情形就有點不同，《藝壇》是一本成人的雜誌，我想只寫自己創作的一點觀感，也許比長篇大論的八股要適宜。

拿起了這管筆之前，我倒想先把「創作」兩字的定義搞清楚，因為我既沒有研究過心理，對美學又是個外行，捉摸錯了，寫下去就會愈講愈遠，熟人聽我說錯話，自然不會見怪，萬一給外人看到，豈非給《藝壇》增加一則笑話，害得讀者笑掉了牙？

依照一般說法：「凡是藝術作品之出於己意，而不是臨摹或仿照，它就是創作」。如果定義就是這麼單純而得以成立的話，那麼，藝術的習作，對創作一詞，似乎就無需把它看得太高深，或者把它衡量得太困難。

　　因為許多人，認為習畫一定要先從「臨摹」入手，臨摹好了，才能談「創作」。這樣做法，也許可說是遵循「傳統」，可是在今日的高速時代中，這種「牛步」的戰術，恐怕開頭就要比人家輸上一籌。

　　依照我多年教學經驗，我認為「了解」、「技巧」、「創作」三者，絕對是可以同時並行培養的。即欣賞中有創作，創作中有欣賞；此之所謂創作，係包納了「創作的理論」和「技巧的實際」，一般言之，欣賞是創作的開始，而創作即技巧的形成。要知藝術的「傳統」要求，並非是一味依樣傳統，而是在傳統之中，賦有現代意識的表達。即藝術的高度評價，是在於能表現民族意識和時代表徵，而非形式的糟粕。

　　我用這個方法習畫，就實行了二十年。說到這裡，不妨把我學畫開頭的故事講起。抗戰勝利當年，我拖著一雙爛皮鞋跑來臺灣，二十年前，還不知藝術為何物，為甚忽然拿起畫筆，說來非常偶然。過去看相先生說我的命運是梅花間竹，即在得意之後跟著就是失意的來臨。命途著實多乖，來臺不久，果然應驗了他的話，一夕之間，竟變成一隻破船似的被扔在一邊，朝夕無所事事，好比守屍一樣地無聊。

　　有一天，茶樓裡遇見一個老友，告訴我中山堂有個建築工程師在開畫展，氣勢非凡，他還向我打趣：「你不是和他一樣嗎，為甚不也搞一下？」

　　我跑到會場一看，果然氣派十足，百多幅水彩畫，

圍繞著一圈的走廊。當年畫展不似今日之盛，在我這個胸無點墨的人，初次看到這個場面，就夠羨煞人了。

由於自己正陷於無底深淵，忽然似有所悟——為甚麼不把精神寄託於繪畫，藝術不是人類最高美德的一種表現嗎？何必與人爭一日長短。

當年開畫展的建築師，就是今日的香洪。他的名字在讀者聽起來也許陌生，可是在我，他卻是一個啟蒙的人。由於我學畫，因而使人生得到了啟示；由於我創作，因而享受到快樂的人生。

話得說回來，看過畫展，翌日就跑到書店買了全套畫具，當天就在家裡描起畫來，從此拋棄了煩惱、積鬱，把精神傾注在繪畫上。以後的日子，我跑到景美的仙宮聖地，跑到賣笑的地獄人間，跑到青草如茵的田間野徑，又跑回燈紅酒綠四姊妹咖啡廳……。獨個兒，背著畫包。此時真如惡夢初醒，開始體味到世上的每一角落，原來全和自己一樣，何處不是有歡樂，又何處沒有哀愁。

我一直如此地走著，畫著，走著一程又一程的求不到解答的人生。過了一段日子，距我開始習畫並不太久，就給睡在疊疊咪上方滿一歲的兒子，畫了一幅「人物畫」。人物在繪畫中原是比較難的，但我把這張「試作」拿給我的朋友趙春翔向他請教，他竟大讚我了不起，只說頭髮不該塗黑色，我還記憶他翹起了大拇指，喊了一聲「天才！」如今已事隔廿年，今天

我在課堂裡，就喜歡沿用他的天才兩個字，給同學們打氣。

創作的成分，除了需要人家給你打氣外，自己還得有「愛」。我這幅人物自然不是甚麼了不起的畫，可是得到別人的激賞，也許我愛著的「畫因」，正是自己的兒子。從這裡，我們更可以體驗到任何創作的過程，都是要先藉內省而後知其表現，即使你尚未有熟練的技巧，但由於情感的反應，也能發現它的解決方法。這個方法，就是創作的行為；從這行為中，不論畫家或兒童，同樣地也能創作一幅好畫，或者寫一篇好文章。換句話說，我這幅人物之不能和他人比較，僅僅是技巧上的一點偏差而已；如果就創作的角度來看，猶似君王之愛公主，我之愛吾兒，這份愛的重量卻是平等的。而且，我還覺得任何事情都有富貴貧賤之分，惟獨在藝術領域中的世界，才能找到真正的大同。

在此我還涉想到另一個問題，即「藝術」又和「科學」不同，藝術的創作不似工程，可以從實驗室或計算尺的直接技巧中研究得來。簡單地說，如你要培養「創作能力」，若從「技巧訓練」中打出路，就毋寧從「思想學養」方面去培養，如是似乎得之更易，而且時日也可以縮短，成功的果實猶似隨手拈來。

我原是搞工程，過去未嘗受過中國教育，若要培養文學思想，就不得不知悉本國的文化，因此我向一

群文友求教，跟他們學寫文章。記憶十八年前最初認識的兩個文友，是《野風》的編者辛魚和師範，他們教我文人應有的風度，還為我解說交響曲，讀唐詩，背宋詞。

讀了中國書以後，才知道中國文人之偉大，文人的氣質就是藝術的靈魂。繪畫的創作，好比詩人的詞藻，或為音樂的韻律，有崇高的意境，才能發現「美」的存在。古來詩人和畫家都是打成一片，縱使在今日極度文明的社會中，試看那一件的文明進展不是受著畫家的影響；而畫家的思想，又那一個不是得自詩人的出句與樂章的抑揚？

比我年輕一輩的畫家中，我對秦松尤其衷心欽佩，原因並非只愛他的詩句，而是曾經聽他說過一句：「藝術生於寂寞，而死於浮華。」這句扣我心弦的語句，頓悟自己如果真有決心求創作，就必須甘受落寞與孤寂。十數年來，我常獨自徘徊荒塚之上，彳亍疏林落葉之中，這些地方的淒寂與崇高之美，好比帶著淚光的微笑，是世上唯有最美的笑容。

在這種孤寂的環境中，就是醞釀你底「文思的靈感」，同時也是你「作畫底準備」的時期。我在這個漫長的階段中，除了靜心作畫之外，還涉覽了各色各類的文藝書籍，和作了六本厚厚的筆記。讀一本好書，可以觸類旁通，即在閱讀期間，只要一經刺戟，可能由它的誘導，立刻可以達到創作；有時也許不能成功，

但由於許多有關的思念，也會使你在矇矓中，獲得「文思」或「畫因」的形成。

從準備以至創作的時距，除非因為情緒不安，否則這個時距，大可不必擱延。這種體驗，我想任何畫家都曾經驗過。比方你在郊外寫生，回來重畫的一幅作品，往往不會比你剛才在外邊所畫的一幅好。這個譬喻正是證明你閱讀當前獲得的知識，倘有所悟，就不妨立刻創作。利用這種機能 (Function) 的活用方法，遠比呆板而固執的臨摹要有效得多。不僅繪畫如此，寫作如此，音樂也是如此。

技巧在畫家的創作歷程中，並不如思維和感情之重要；因為在意境不足的時期，如你愈追求技巧，作品則愈易陷於庸俗。好似我看一篇四六措辭的八股文章，遠不如讀我兒子沒有修辭的思念家書更動人。

一幅繪畫，有時往往可以代表畫家的一生。畫家把他個人的人生經驗以畫來表現自己，就是「風格」的形成。我曾是遭遇過有史以來世界最大地震（一九二二日本大地震）的一個劫後餘生；抗戰時期，我曾偷渡緬甸臘戌一條不知名的河流；我的身上曾長滿白蝨，看牠們從鈕洞出出進進；我也曾企圖盜竊占婆廢墟的一尊佛像，和扮演財主，雇了小艇獨自遨遊湄公。像我這種亡命似的個性，從漂泊生涯的經驗中得來的創作，富家子弟自然不會受我的感染；反之，如我要學他們的貴族風格，當然也是學不來。

　　二十年來，我的創作經歷就是這樣。妻看我平日一直穿的是卡其布褲，但又偏偏愛蓄短鬍，銜煙斗，因此封我一個爵位叫「倫敦乞丐」(Sir London Begger)。這是名符其實，我非常喜愛這個封號，只要我這個叫化拿起了畫筆，不是和擁有權勢的伯爵老爺一樣愜意嗎？

　　　　　　　　　　　　（原刊五十八年一月號《藝壇》十一期）

抒情繪畫的游離境界

去年，凌雲畫廊展出了我自稱為抒情繪畫的一部分作品。這部分作品，是游離於「絕對」繪畫和自然之間，或介於抽象和具象的迷濛境界。

我稱這種繪畫做抒情，它究竟和別的繪畫怎樣區別，不妨從絕對獨立的一種抽象說起。遠在一九一三年，美學家 Clive Bell 在其著書中說：「在一件藝術作品中具有形象的元素可能有害，也可能無害。因為在欣賞一件藝術作品時，我們無須從人生假借什麼過來，無須認識它的意念，也無須熟識它的情感⋯⋯。」又如 Male Vitch 所言：「物體的形象與藝術無關。」這些理論都是主張藝術的絕對純粹和獨立。在極端方面，甚至拒絕任何非藝術的因素滲透，只求形與色的純粹關係。

此之所謂純粹，是指它的自由存在而不受任何其他藝術所干預，即其含義，一如化學中所釐定的純粹性概念。如果更進一步解釋，最能表現這個傾向的辭句，似乎是絕對一詞，因它是不附帶任何條件而孤立自己，這類作品，通稱其為絕對繪畫。

當野獸主義和立體主義從物象的形態中解脫出來，畫家們則從物象出發而到達色面的重新組合。於是，對「物象的否定」可以輕易地把它過濾而獲致精

華。畫家如果再把它昇華轉變而為內在的世界，這便
是純粹繪畫。

　　純粹繪畫這個名詞，　究竟是否從康丁斯基
(Kandinsky) 以後才產生？我固不敢斷言，不過純粹美
(Pure Aesthetics) 的一個名稱，卻出自康德用語。即人
類之以一對象視它為美者，並非以其有合於主觀或客
觀為目的，也不是以它臻於完整或殘缺之故，而僅以
其純粹的形式，使觀賞者一見而感到愉快，這就是純
粹美。因此，如果美是含有一種觀念或目的，即其美
乃本諸觀念而起，這種美便是和純粹美有所區別。

　　康丁斯基的即興繪畫 (Improvision)，所謂內在的
需求，其思想當出自康德。即作家不從先有的概念出
發，不憑藉甚麼，在繪畫之前就令心靈一片空白，然
後在畫面上構築他的概念，即以繪畫為概念本身，而
非概念的移寫。

　　這種抽象的趨勢，好似 Mathieu 的繪畫方法，他
曾坦白地說：「當我繪畫的時候，我的心靈一定要完全
的空白，沒有思想，沒有方法，沒有意念，甚至沒有
選擇……藝術是對存在的虛無作一種直覺性的呈現。」

　　至於抒情繪畫，由於它是情感的抒展，雖同為要求
純粹，但在純粹之中，其含義卻迥異於絕對和即興。抒
情繪畫也是不包含其他因素，諸如道德，政治和宗教，
而是純然源自自己的抒情，以自己認為美而創造美。故
它不似即興繪畫，心胸純粹得變為一片空白，也不似絕

對繪畫，抽象至成為孤立。抒情繪畫雖然也是好似一首沒有歌詞的曲子，可是它的音符卻是自然的呼喚。

不論今日多少抽象畫家在否定自然，可是繪畫中的秩序 (Order) 和韻律 (Rhythm) 仍然是來自自然。我們回顧塞尚的藝術目的，他認為我們所見的一切，都是變幻而在消逝著。藝術應該是自然留給我們那一份興奮，呈現它所有的變幻，和消逝的再生。

畫家在繪畫裡重造自然的形象和秩序，其目的就是要它如同自然一樣的堅實與永恆。今日的一部分抽象畫家，亦以秩序為最終目的，他們所求的是宇宙中最單純而基本的「真」，因此視物象為秩序的矇蔽，或視它為累贅。抒情繪畫的最後目的，固然也是要求秩序和韻律，然而它也僅止於純粹，而視此純粹的物象，並不致把秩序掩蔽。自然包括了一切物象，而純粹物象才能表達真正的自然。

抒情繪畫同時具備精神和自然，它和其他繪畫的分別也僅有一線之差。如果以繪畫為概念的本身，便會進入絕對的抽象，如果自然不能過濾清淨，繪畫便陷於模仿自然。抒情繪畫是游離於抽象與自然之間，我們無法把它劃出很明顯的一條界限。我想一個畫家自他開端、轉變以至於終結，只有從他的生命才能獲得結論與證明。

<div style="text-align:right">（原刊六十、三、《雄獅美術》創刊號）</div>

241　過門相呼　　　　　　　　　黃光男／著

以畫家之筆寫景記聞，黃光男熔寫景、敘事、議論、抒情於一爐，除側寫世界各地的風光景致、民俗風情之外，更將人文精神與藝術關懷投注在字裡行間，讓歷歷如繪的文境與意境喚發心靈的感觸；細細品味後，宛如可以在物景流動的塵世中駐足片刻，體驗那「過門更相呼，有酒斟酌之」的詩境。

249　尋求飛翔的本質　　　　　　孟昌明／著
——關於藝術和藝術家的札記

作者試圖以平淡樸實的語言與讀者交流——「每日五分鐘，你可以記住一個藝術家或是一件優秀的藝術品」。且讓我們跟隨作者一起探聽藝術家的心聲，暢遊藝術的海洋，讓藝術文化鮮活的氣息，成為我們生活的依託和精神的食糧。

國家圖書館出版品預行編目資料

樂於藝 / 劉其偉著.－－二版一刷.－－臺北市: 三民,
2016
面; 公分－－(三民叢刊:312)

ISBN 978－957－14－6144－1　(平裝)
1.藝術 2.文集

907　　　　　　　　　　　　　　　105006125

© 　樂於藝

著　作　人	劉其偉
發　行　人	劉振強
著作財產權人	三民書局股份有限公司
發　行　所	三民書局股份有限公司
	地址　臺北市復興北路386號
	電話　(02)25006600
	郵撥帳號　0009998－5
門　市　部	(復北店)臺北市復興北路386號
	(重南店)臺北市重慶南路一段61號
出版日期	初版一刷　1971年3月
	二版一刷　2016年5月
編　　　號	S 900170

行政院新聞局登記證局版臺業字第○二○○號

有著作權‧不准侵害

ISBN　978－957－14－6144－1　（平裝）

http://www.sanmin.com.tw　三民網路書店
※本書如有缺頁、破損或裝訂錯誤，請寄回本公司更換。